手绘POP

王晓青 ◎ 主编
徐璟 ◎ 副主编

清华大学出版社
北京

内 容 简 介

本书依据教育部颁布的《中等职业学校美术设计与制作专业教学标准》编写而成,全书共 4 章。通过典型范例的实作过程及展示,详细介绍了手绘 POP 的基本知识。以学习和实践的逻辑顺序,结合一定的理论知识与优秀案例,循序渐进地教授手绘 POP 的专业知识。

书中提供了大量丰富多样的案例,并附有图例加以说明,使读者能够看图自学,非常实用。本书可作为中职美术设计与制作等艺术设计类专业的教学用书,也可作为手绘爱好者的自学用书。

本书封面贴有清华大学出版社防伪标签,无标签者不得销售。
版权所有,侵权必究。举报:010-62782989,beiqinquan@tup.tsinghua.edu.cn。

图书在版编目(CIP)数据

手绘 POP/王晓青主编. —北京:清华大学出版社,2017(2024.9 重印)
ISBN 978-7-302-42901-2

Ⅰ. ①手… Ⅱ. ①王… Ⅲ. ①广告－宣传画－设计－中等专业学校－教材 Ⅳ. ①J524.3

中国版本图书馆 CIP 数据核字(2016)第 030042 号

责任编辑:王剑乔
封面设计:牟兵营
责任校对:李 梅
责任印制:刘 菲

出版发行:清华大学出版社
 网　　址:https://www.tup.com.cn,https://www.wqxuetang.com
 地　　址:北京清华大学学研大厦 A 座　　邮　编:100084
 社 总 机:010-83470000　　邮　购:010-62786544
 投稿与读者服务:010-62776969,c-service@tup.tsinghua.edu.cn
 质量反馈:010-62772015,zhiliang@tup.tsinghua.edu.cn
 课件下载:https://www.tup.com.cn,010-83470410
印 装 者:三河市龙大印装有限公司
经　　销:全国新华书店
开　　本:185mm×260mm　　印　张:6.5　　字　数:109 千字
版　　次:2017 年 3 月第 1 版　　印　次:2024 年 9 月第 9 次印刷
定　　价:39.00 元

产品编号:064735-02

丛书编委会

专家组成员：
　　顾群业　聂鸿立　向　帆　张光帅　王筱竹
　　刘　刚

丛书主编：
　　于光明　吴宇红

执行主编：
　　于　斌　徐　璟

编委会成员：
　　于　洁　于美欣　于晓利　于　斌　王中琼
　　王晓青　王瑞婷　王　蕾　付　志　冯泽宏
　　史文萱　田百顺　白　杨　白　波　刘卫国
　　刘茂盛　刘雪莹　刘德标　孙　顺　朱文文
　　朱　磊　何春满　吴　誉　宋　真　应敏珠
　　张　芹　张冠群　张　勇　李安强　李超宇
　　李瑞良　苏毅荣　陈春娜　陈爱华　陈　辉
　　周中军　孟红霞　林　斌　郑　强　郑金萍
　　姜琳琳　赵　宁　钟晓敏　徐　璟　聂红兵
　　隋　扬　黄嘉亮　董绍超　谢夫娜　蔡毅铭

前　言

手绘 POP 是近年来风行于全国的一种广告形式,它制作简单快捷、个性鲜明、丰富多彩、亲和力高、成本低,是门店促销活动最常用的广告方式,也能起到美化店铺环境以及和顾客互动交流的作用。同时它作为视觉传达和商业推广的重要艺术形式之一,也越来越受到商家及设计教育界的重视。

本书依据教育部颁布的《中等职业学校美术设计与制作专业教学标准》编写而成。通过众多实例与实战技巧向读者展现了手绘 POP 的基本知识,内容翔实,图文并茂,讲解通俗易懂。同时兼顾理论知识与实战操作,可以作为中等职业学校美术设计与制作专业的教材,也为那些渴望学习,却苦于缺少教材的青年朋友、商界人士自学手绘 POP 找到一位好老师、好帮手、好参谋。本书非常适合手绘 POP 初学者使用。

本书最大的特点就是将知识整合,把内容提炼到"最精"。让无基础的学生可以在最短的时间内掌握手绘 POP 的基本知识和基本技法;同时本着循序渐进的教学原则和规律,一切从实际出发,精讲精练,真正体现教学内容实用、教学方法实在、技法训练实战、目标培养实效等几大特点。

本书共 4 章,建议学时为 72 学时。教师可以根据教学大纲和教学实际,灵活调整和补充。各章的主要内容及教学课时安排如下。

章　节	课程内容	课时分配
第 1 章	手绘 POP 基础知识	2
第 2 章	手绘 POP 视觉要素	20
第 3 章	手绘 POP 色彩应用	20
第 4 章	手绘 POP 绘制技法	30
课　时　总　计		72

 本书由王晓青主编，徐璟担任副主编。史文萱、宋真等老师给予了建议性的支持和帮助。在编写过程中，参考、引用和借鉴了一些读物、网站、公众号等资料，在此谨向有关作者、出版者致以诚挚的感谢。

 由于时间仓促、水平有限，书中难免有疏漏和不足之处，敬请在使用过程中批评指正，以便修订时予以更正。

<div style="text-align:right">

编　者

2017 年 1 月

</div>

目 录

第 1 章　手绘 POP 基础知识 …………………………………………… 1

1.1　手绘 POP 的概念 ……………………………………………… 1
1.2　手绘 POP 的分类 ……………………………………………… 2
1.3　手绘 POP 的特点 ……………………………………………… 7
1.4　手绘 POP 的工具 ……………………………………………… 7
本章小结 …………………………………………………………… 12
作业练习 …………………………………………………………… 12

第 2 章　手绘 POP 视觉要素 …………………………………………… 13

2.1　手绘 POP 的插图 ……………………………………………… 13
2.2　手绘 POP 的构图 ……………………………………………… 19
2.3　手绘 POP 的版式设计 ………………………………………… 22
本章小结 …………………………………………………………… 30
作业练习 …………………………………………………………… 30

第 3 章　手绘 POP 色彩应用 …………………………………………… 31

3.1　色彩的基础知识 ………………………………………………… 31
3.2　色彩在手绘 POP 中的应用 …………………………………… 37
本章小结 …………………………………………………………… 45
作业练习 …………………………………………………………… 45

第 4 章　手绘 POP 绘制技法 …………………………………………… 46

4.1　手绘 POP 的表现手法 ………………………………………… 46

4.2　手绘POP的书写规则 ………………………………………… 53

4.3　手绘POP数字的书写 ………………………………………… 57

4.4　手绘POP文字的书写 ………………………………………… 59

4.5　手绘POP字体的装饰手法及应用技巧 ……………………… 71

4.6　手绘POP范例 ………………………………………………… 80

本章小结 …………………………………………………………… 92

作业练习 …………………………………………………………… 93

参考文献 ………………………………………………………………… 94

第 1 章

手绘 POP 基础知识

学习重点

- 手绘 POP 的概念
- 手绘 POP 的分类
- 手绘 POP 的特点
- 手绘 POP 的工具

1.1 手绘 POP 的概念

在学习手绘 POP 之前,先让我们了解一下什么是 POP。

POP 是许多广告形式中的一种,它的英文是 Point of Purchase,意为"购买点广告",简称 POP。POP 是在销售现场,通过宣传商品,吸引顾客并引导顾客了解商品内容或商业性事件,从而诱导顾客产生参与动机和购买欲望的商业广告。它一般出现在超市、商场、百货商店、摊铺等零售现场,所以又称零售广告、售点广告、销售现场广告或店头陈设广告。它通过色彩、造型、文字、图案等手段,向顾客强调产品具有的特征和优点,凸显产品特质,能起到很好的映衬作用,是门店促销活动最常用的广告方式。它方便、快捷,亲和力强,成本低。POP 好比无声的推销员,起到推销员的作用,也能起到美化店铺环境以及和顾客互动交流的作用,因此 POP 被人们喻为"第二推销员"。同时它作为视觉传达和商业推广的重要艺术形式之一,也越来越受到商家及设计教育界的重视。因此,学好手绘 POP 既增强了自己的竞争力,又对门店的销售有一定的推动作用。

手绘英文为 handwriting,有手迹、书法之意,意思是"徒手亲自书写出来的文字和图案"。凡是以手绘方式表达促销之意的 POP,都可以称为手绘 POP,如图 1-1 所示。

图 1-1　不同类型的手绘 POP

1.2　手绘 POP 的分类

手绘 POP 在实际应用时,可以根据不同的标准对其进行分类,不同类型的 POP,其功能和分类也不尽相同。

按POP的使用周期分类,可以分为长期POP、中期POP和短期POP。

按POP的制作主体分类,可分为生产商制作的POP、代理商制作的POP和零售商制作的POP。

按POP的摆放位置分类,可以分为地面POP、壁面POP、悬挂POP、货架POP和指示POP,如图1-2~图1-6所示。

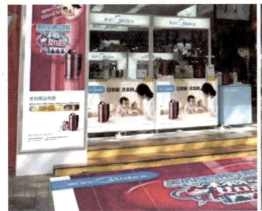

图1-2　地面POP

图1-3　壁面POP

手绘 POP

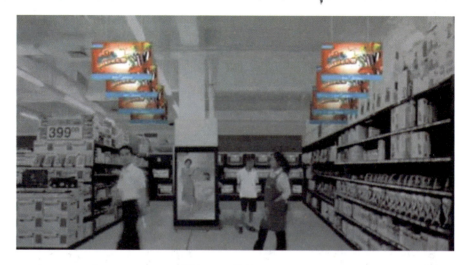

图 1-4　悬挂 POP

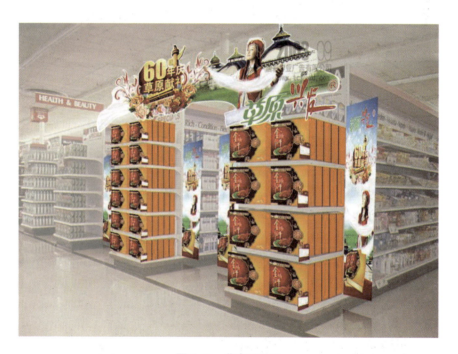

图 1-5　货架 POP

　　按 POP 的基本功能分类，可以分为装饰类 POP、销售类 POP 和视听类 POP。

　　按 POP 的使用材料分类，可以分为纸质 POP、塑胶 POP、金属 POP、布艺 POP、木材 POP 等。

　　按 POP 的形状分类，可以分为模拟形 POP（见图 1-7）、几何形 POP 和组

第1章 手绘POP基础知识

图1-6 指示POP

合式POP等。

手绘POP也有很多种类,可以按照其制作工艺和题材进行大体区分。

按照工艺分类,可以分为白底手绘POP、异型手绘POP(见图1-8)、彩底手绘POP(见图1-9)、立体手绘POP(见图1-10)等。

图1-7 模拟形POP

图1-8 异型手绘POP

5

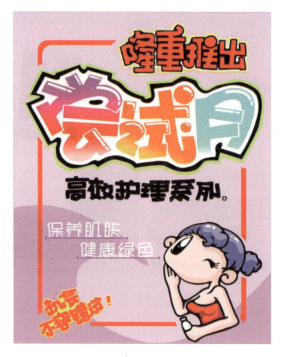

图 1-9 彩底手绘 POP

按题材分类,可以分为节日庆典类(见图 1-10)、餐饮美食类、休闲娱乐类、美容美发类、商业促销类、招生培训类和公益宣传类等。

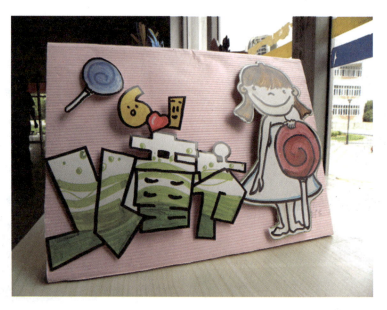

图 1-10 节日庆典 POP(立体手绘 POP)

按摆放方法可以分为如下形式。

（1）探出式：以探出的形式安装在货架隔板和通路的广告上。

（2）价格标签：表明商品的名称、价格，摆在商品附近。

（3）弹簧式：弹簧式广告牌。

（4）手册支架：用来摆放有关商品信息和关联信息的小册子的支架。

（5）促销笼车：销售关联小商品用的小笼车。

（6）顶置式：安放在端头、货架顶部的大型广告牌。

（7）围绕式：围绕在端头、平台下端的宣传广告。

1.3　手绘POP的特点

（1）运作成本低廉，制作简单快捷。手绘POP的制作开销远比印刷制品少，不需要花太多的制作经费，不需要精美的印刷加工，只需少许创意和一些简单的工具，就可以随手绘制出漂亮的POP广告，易学易做，不需要投入太多时间去构思、设计、制作，较易让卖方接受。

（2）迅速、机动性强。手绘POP不必要等待或者配合印刷厂作业，可缩短整体制作时间，随时可以绘制，在时效和商场规划上有较大的弹性空间。

（3）个性鲜明、丰富多彩。手绘POP能够表现出设计师的鲜明个性，可以随手写出风格迥异的美术字体，这是计算机做不到的。

（4）亲和力强，配合商场装饰。手绘POP不同于一般的印刷制品，因采用手工制作，所以作品流露出较佳的亲切感，更能"拉拢"消费者，同时能配合商场整体格调的搭配，不但有助于产品的推销，更能营造气氛。

（5）传达信息能力强。手绘POP可直接对消费者传达信息，告知促销内容、价格、产品推荐等，以达到吸引消费者购买的效果。

1.4　手绘POP的工具

制作手绘POP的工具种类很多，每种工具都有各自的用途，下面分别从笔、纸和其他辅助工具等方面进行了解和掌握。

1. 笔

1）软笔类

软笔类（见图 1-11）有叶筋、大白云、提斗、依纹、扇形笔、水粉笔、圆头水彩笔、墩笔等。这些笔都是软毛的，有狼毫和羊毫等，适合有美术功底或书法功底的人使用，通过沾广告色绘制，主要用于写 POP 软体字，但要注意墨迹不要流淌。

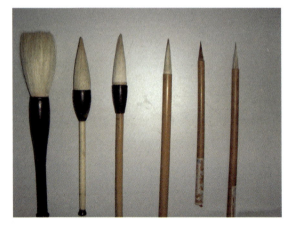

图 1-11　软笔类

2）硬笔类

硬笔类有油性马克笔和水性马克笔。对于一般卖场而言，只需要油性马克笔（酒精性）（见图 1-12）即可。油性马克笔色彩艳丽，干燥速度较快，有刺鼻的化学物质，极易挥发，适合书写文字。目前常见的油性马克笔有 12 种颜色，分一次性的和可灌水的两种：一次性的有双头的，一头 5mm 宽，另一头是尖的；可灌水的有单头的，笔头的宽度分为 5mm、10mm、12mm、20mm、30mm 5 种规格。油性马克笔要用专用补充液，如图 1-13 所示。

第1章　手绘POP基础知识

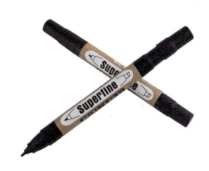

图1-12　油性马克笔

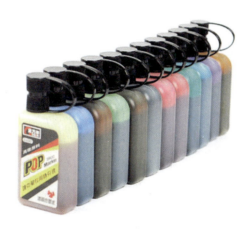

图1-13　马克笔专用补充液

如果想做出漂亮的手绘POP,可能会用到水性马克笔(见图1-14)。水性马克笔色彩丰富,能营造出晕染的效果,但是干燥速度较慢,怕晒且容易褪色,适合绘制插图。水性马克笔分为单头的和双头的两种,双头水性马克

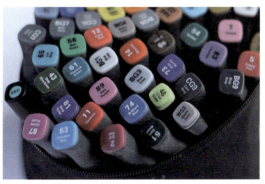

图1-14　水性马克笔

9

笔有两个笔头，宽的一头为6mm的斜头，细的一头为2mm的圆头。两种水性马克笔一次性的较多，一般有60色、80色、120色，可以根据需要选择性配备。水性马克笔可用于插画的绘制。

无论何种马克笔，描绘时应尽量避免重叠，因为重复描绘后，线条将失去圆滑或平整的感觉，笔画重叠之处色泽也会加深，所以若非有规律的重叠，将破坏整体美与统一感。马克笔是目前手绘POP最普遍的使用材料，它本身是工具也是材料，属于直接着色的笔具，不需要再增添许多辅助的器材和手续，即可直接使用，不但有各种笔头且色彩种类应有尽有。总之，马克笔具有方便、快捷、干净、明快的特点，符合手绘POP的制作特性。

3）其他笔材

绘制手绘POP还会用到色粉笔、色铅笔、油画棒等笔材。例如，完成一幅手绘POP，要用铅笔绘制创意标题字基本轮廓草稿、用油性马克笔为标题字绘制轮廓、用油漆书写特殊效果的文字、用勾线笔为POP绘制辅助线等。

2. 纸张

手绘POP主要靠纸张作为载体加以表现，制作手绘POP纸张的种类很多，平时较常用的有铜版纸、彩胶纸、皮纹纸三类。

1）铜版纸

铜版纸是印刷厂主要使用的纸张之一，铜版纸是俗称，正式名称应该是印刷涂料纸，在现实生活中运用很普遍。大家看到的漂亮的挂历、书店中销售的张贴画、书籍的封面、插图、美术图书、画册等，几乎都是用的铜版纸，各种装潢精美的包装、纸质手提包、标贴、商标等也大量使用到铜版纸。铜版纸是由涂料原纸经涂布和装饰加工后制成的纸张，表面平滑细致，涂布有双面、单面之分，分为光和无光（亚光）铜版纸。

2）彩胶纸

彩胶纸是有色的双胶纸经过超级压光做成的高档纸张，表面平滑度和紧度较普通双胶纸高，一般可用于打印、复印、书写、印刷。手绘POP多用到彩胶纸。另外，颜色和规格可以随客户要求而定，如图1-15所示。

3）皮纹纸

皮纹纸的纹理比较深，表面凹凸不平，本身带有颜色。皮纹纸用途比较广

泛,高克重的皮纹纸适合做样本封面、标书,低克重的皮纹纸适合做礼品包装和装帧封面。皮纹纸的价格比较便宜,制作的手绘 POP 作品画面具有较高的可看性,如图 1-16 所示。

图 1-15　彩胶纸

图 1-16　皮纹纸

3. 辅助工具

常用的辅助工具包括剪刀、美工刀、橡皮、格尺、画笔、透明胶、固体胶、圆规、三角板、海绵胶、修正液、花边剪刀、白漆笔、金漆笔、银漆笔等,如图 1-17 所示。

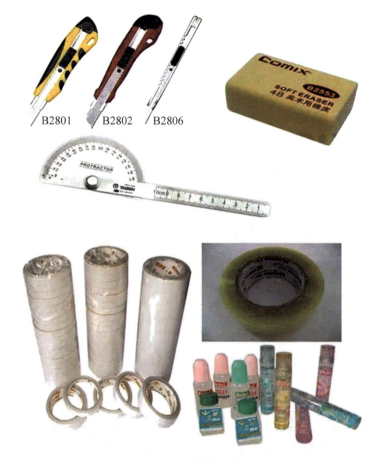

图 1-17　辅助工具

本章小结

通过本章的学习，我们了解了手绘 POP 的基本概念、手绘 POP 的分类和特点，以及手绘 POP 的工具和纸张。

作业练习

请您走访一些美术用品店或淘宝商店，对主要的工具进行分析比较，同时进行购买，并且自己尝试使用，为后面的学习做好准备。

第 2 章

手绘 POP 视觉要素

学习重点

- 手绘 POP 的视觉要素——插图
- 手绘 POP 的视觉要素——构图
- 手绘 POP 的视觉要素——版式设计

2.1 手绘 POP 的插图

1. 插图

图形是信息传播最为直观的方式,插图在手绘 POP 中十分重要,往往起到画龙点睛的作用。插图是为了强调、宣传主题内容,或以营造视觉效果为目的,进而将文字内容作视觉化的造型表现,凡是这类具有图解内文、装饰文案及补充文章作用的绘画、图片、图表等视觉造型符号均可称为插图。插图有强调作品、诉求主题、营造气氛的功能,并有指示、解说、装饰、美化及吸引读者、辅助文字表达等作用。从商业用途考虑,创作 POP 作品时应图文并重,追求作品整体效果的最大化,如图 2-1 所示。

图 2-1 插图

2. POP 插图的作用

插图的作用主要如下。

（1）活跃画面的气氛。

（2）解释和说明文字的内容。

（3）调节画面中心。

（4）调节画面色彩。

一般 POP 版面的插图不超过 1/3，而且插图应该是陪衬，不要喧宾夺主。图和文应尽量结合在一起，不要图归图、文归文。马克笔颜色不像彩色笔那么多，如果用于手绘，有些颜色会失真，所以适合画简易插图。

3. 制作 POP 插图的 3 种方法

1）直接从印刷品上剪取插图

如果没有把握用手绘，可以用其他材料剪贴，剪成适当大小贴上去，这种方法简单快捷，且质感逼真，适用于科技含量高、插图绘画难度大的海报。如汽车产品、电子产品、医疗产品等。

2）依据现有的资料进行改编加工

当所选图片的质量不符合要求时，通常采用此种方法。如一些颜色灰暗的产品不能直接用于 POP 作品，就要依照照片的样子绘制出写实风格的插图。

3）根据 POP 内容的要求自己创作插图

即兴创作是最理想的方法，不过需要设计师具有较强的创作能力和绘画技巧。

插图的绘画通常是在铜版纸上用水性马克笔完成，效果比较出色。首先用铅笔画出轮廓，勾线可用勾线笔也可用马克笔，然后进行上色。注意一定不要在铜版纸上用广告色，那样会使纸变皱，也不容易干，影响效果。可以用广告色在彩胶纸上直接制作插图，也可以用各种水粉笔。

4. POP 插图的种类

POP 设计当中经常用到的插图包括人物、动物、食品等形象，如图 2-2 所示。

第 2 章　手绘 POP 视觉要素

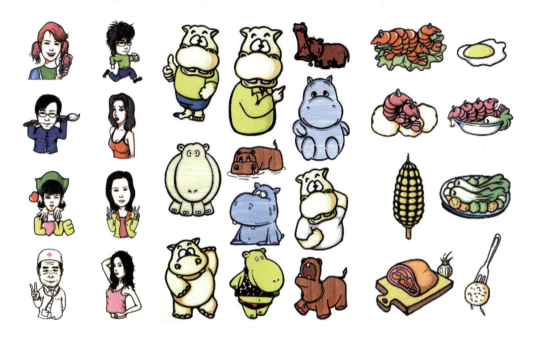

图 2-2　人物、动物、食品等形象插图

5. POP 插图的表现手法

插图的表现手法有如下 4 种。

（1）简化手法。

（2）强化手法。

（3）漫画手法。

（4）写实手法。

对于商场 POP 的插图，通常可以选择卡通画、简笔画、写实画 3 类；对于花草类插图，美术基础较好的人可以采用写实方式，美术基础较差的人建议用简笔画。商场需要大量制作促销 POP，如果每一张都配插图就比较浪费时间，可以采用以下方法。

（1）促销 POP 一般不采用插图。

（2）单品介绍 POP 尽量画上相关插图。

（3）平时多收集商场相关的插图。

（4）要配备 12 色或者 24 色的水性马克笔给插图上色。

（5）可以多留意产品包装，上面有很多需要的插图。

(6) 一般选择线条和颜色种类少的插图。

6. POP 插图的简单画法

1) POP 插图的一般绘制步骤

(1) 用铅笔在 POP 纸上画出插图占用的空白区域,按插图各部分比例在此空白处分割出相应的比例线。

(2) 将插图各大部分看成相应的几何图形。

(3) 按照从上往下画(按画面空间位置从上部往下部绘画)、从外往里画(若插图中两个形状相压,在上一层的形状先画)的顺序绘制插图的各个部分。

(4) 适当配上人物五官和手脚。

(5) 用水性马克笔上色。

(6) 将插图外边线用黑色马克笔加粗一次。

2) 人物简笔画绘制过程

(1) 用铅笔在画面上分割比例,然后用勾线笔画出轮廓,擦掉铅笔,如图 2-3 所示。

(2) 给脸部上浅黄色打底,如图 2-4 所示。上色规律:先上皮肤色,再上浅色系颜色,最后是深色系颜色及阴影。

图 2-3　第一步

图 2-4　第二步

(3) 给各个部分上色,如图 2-5 所示。上色规律:先上皮肤色,再上浅色系颜色,最后是深色系颜色及阴影。

(4) 1/3 面积的区域加深上色,外轮廓用马克笔加粗一圈,如图 2-6 所示。

第 2 章　手绘 POP 视觉要素

图 2-5　第三步

图 2-6　第四步

一般白色底的 POP 插图需要上色，但黄色底的 POP 由于有了黄色油墨，所以无法用水性笔上色，只能用油性笔直接画，例如花草、樱桃等可以用红、绿、黑三色表达的插图，可以在黄色底的 POP 纸上画。插图可以单独绘制，也可以和主题文字组合在一起。另外，一般的简单装饰图案也可列入插图中。这些属于特殊的插图，同时也是使用率最高的插图，主要用于 POP 画面里一些空白的美化，具体颜色根据具体 POP 的需要来搭配。

POP 的框线按线条粗细分，有粗型框线、粗细组合框线、细框线；按线条的走向规则分，有直线框线、曲线框线、不规则框线；按框线数量分，有单线框线和双线框线，一般不用三线框线；按框线的作用分，有正文导读作用和版式连接线作用两种，如图 2-7 所示。

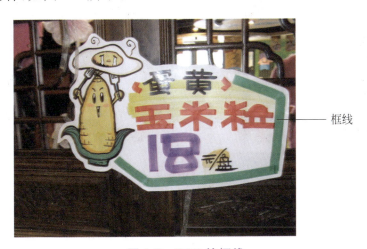

图 2-7　POP 的框线

17

手绘 POP

单线框线主要的差别在于转角处,中间的线条路径主要根据版面的需要调整,可以长也可以短,可以用直线也可以用弧线,可以连续不断也可以中间断开。常见框线样式如图 2-8 所示。

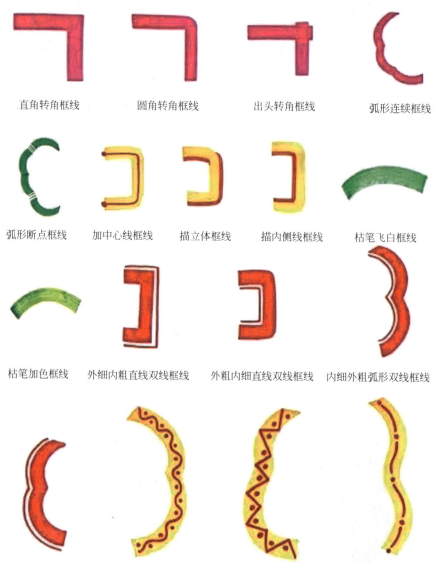

图 2-8　常见框线样式举例

当然,框线的类型不止书中提供的样式,而且颜色也更丰富多彩,大家在使用时要根据自己 POP 配色的需要选用颜色,根据画面大小和形状选择框线类型。

2.2 手绘POP的构图

构图就是画面结构的安排,不同题材的作品应采用不同的构图方法。手绘POP常用的构图方法有对称式构图、对角线式构图和三角式构图。

1. 对称式构图

对称式构图在手绘POP中属于较常见的类型,也是最容易掌握的类型之一。它在构图中,主要体现出稳重、规整的特点,画面均衡平稳,左右对称。但与此同时,也存在没有变化、乏味等短处,多用于中国传统风格的作品。因此在使用中虽不会出现大的错误,但应在内容上多加注意,以避免其短处,如图2-9所示。

图2-9 对称式构图

2. 对角线式构图

对角线式构图主要是以一种上升的视觉动态吸引消费群体的注意,将作品中重要的内容安排在两个对角里面,因此其主要特点就是吸引视觉、表达活泼,显示出比较强的动感。但同时,如果掌握不好,容易出现头重脚轻、重心不稳、轻浮的感觉,因此,也是 POP 构图中较难掌握的一种构图方式,如图 2-10 和图 2-11 所示。

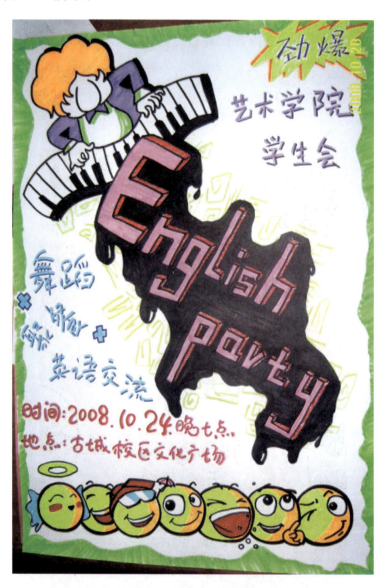

图 2-10　对角线式构图一

图 2-11　对角线式构图二

3. 三角式构图

为了结合对角线式构图与对称式构图的长处,同时避免两者的短处,在 POP 构图中还有一种三角式构图,利用的就是众所周知的"三角形稳定原理",画面稳定而不死板,充满动感却又不会东倒西歪,是较为理想的构图方法。最常见的应用方法就是对角线的构图加上一个处于下方的、比较有"重量感"的插图或者标题字,给予下方重量,以减少轻浮感,如图 2-12 所示。

手绘 POP

图 2-12　三角式构图

2.3　手绘 POP 的版式设计

说到排版布局，就会想到排兵布阵，哪部分是主力军，哪部分是后备队，都要运筹帷幄。手绘 POP 也是同样，对于标题、正文、插图、框线等如何安排位置和比例，是很多手绘 POP 初学者比较头疼的问题。

手绘 POP 版式设计是指设计人员根据设计主题和视觉需求，在预先设定好的有限版面内，运用造型要素和形式原则，根据特定主题与内容的需要，将文字、图片（图形）及色彩等视觉传达信息要素进行有组织、有目的的组合排列的设计行为与过程。

1. 手绘 POP 版式设计遵循的原则

在 POP 版式设计中，应遵循以下几个原则。

1）诉求重点的醒目性

在 POP 设计中，将诉求重点凸显，形成冲击力，让消费者能够在最短的时间内认知企业及其产品，从而达到最佳的视觉传达效果。

2）视觉动线的有序性

所谓视觉动线，就是观看者对版面上编排的各诉求内容的自然浏览顺序。因此，POP 的版面编排必定要考虑人们的阅读习惯，尽量与其一致。

3）趣味性与独创性

排版设计中的趣味性是一种活泼的版面视觉语言。如果版面本身无多少精彩的内容，就要靠制造趣味性取胜。版面充满趣味性，使传媒信息如虎添翼，起到画龙点睛的传神功力，从而更吸引人、打动人。

独创性原则实质上是突出个性化特征的原则。鲜明的个性是排版设计的创意灵魂。假如一个版面多是单一化与概念化的内容，大同小异，人云亦云，可想而知，它的记忆度有多高，更谈不上出奇制胜。因此，要敢于思考，敢于别出心裁，敢于独树一帜，在排版设计中多一点个性而少一些共性，多一点独创性而少一些一般性，才能赢得消费者的青睐。

4）图文配置的协调性

文字在 POP 中的重要性不言而喻，但它与图形是一个有机的整体，缺一不可。POP 广告中文字的大小、位置、形状、空间的安排与图形在版面上的安排应协调平衡，在达到视觉传达目的的同时，要达到艺术性和商业性并存。

2. 手绘 POP 版式设计的基本步骤

手绘 POP 版式设计的基本步骤如下所述。

（1）确定主题（需要传达的信息）。

（2）寻找、收集和制作用于表达信息的素材，含文字、图形图像。文字表达信息最直接、最有效，应该简洁、贴切。图形图像应该根据具体需要，确定视觉元素的数量和色彩。

（3）确定版面视觉元素的布局（类型）。提炼标题和精简正文文字，选择合适的版式、合适的颜色搭配和相关的插图。

（4）按版式的要求进行 POP 制作。

3. 手绘 POP 版式的要素

一张完整的手绘 POP 大致由主标题、副标题、插图、正文、说明文、装饰图案、辅读线等部分组成，如图 2-13 所示。下面详细讲述各个要素。

手绘 POP

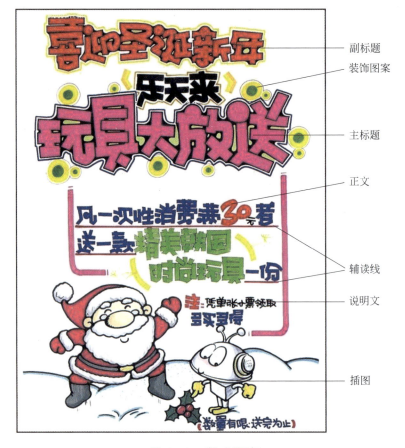

图 2-13　版式要素

1）主标题

主标题是整张 POP 的中心思想，也是 POP 各个组成部分中的重中之重，POP 的题材及主题内容都要靠它体现。一个好的主标题应当具有较强的诱惑力，不仅要吸引人，更要打动人心，能够让匆匆路过的人驻足观看，能够让囊中羞涩的人产生购买的冲动，才是合格的主标题。绘制主标题时，尽量选择一些颜色较为鲜艳亮丽的油性马克笔，如黄色、橙色等，同时搭配其他颜色的卡通插图，可以让标题字整体看起来更加吸引人；还可以用黑色马克笔对外轮廓进行加粗处理，使标题更加醒目；有时为了让标题字更加生动活泼，更具有趣味性和幽默性，也可以在文字内部添加一些卡通元素。同时也要根据版面的大小确定标题字的大小，无论是在 POP 版面上部还是在下部，都要让人第一眼就能看到，在整幅 POP 里占的面积约为 1/3 或 1/4，书写时用宽头马克笔。手绘 POP 中主标题字数不宜太多，大多为 3~5 个字。可以采用横排也可以采

用竖排。标题字可采用的基础装饰方法有点装饰、线装饰、面装饰,后面章节会详细描述。

2）副标题

副标题主要起补充和说明主标题内容的作用。手绘 POP 中副标题字数大多为 5～10 个字,因为字数较多,所以字号相对小一些,装饰方法也要相对简单。排列的形状可以采用字和字之间反方向倾斜、副标题整体变成拱形或 S 形、依直角形靠边从横排转成竖排书写等方式。可以采用勾线笔细的一头做中线装饰,选择的颜色也一定要略深于主标题。

3）插图

插图往往在手绘 POP 画面里起到画龙点睛的作用,直接关系版面的构图布局。它能辅助文字、帮助理解,更可以使版面立体、真实,起到很好的视觉效果。插图可以放在版面的中心、左右上下及四角。插图编排在手绘 POP 版面的不同位置,可以让不同主题更加鲜明和突出。插图选择要与产品有相关性,例如图 2-14 中维生素 C 的 POP。维生素 C 可以提取自针叶樱桃,加之一些维

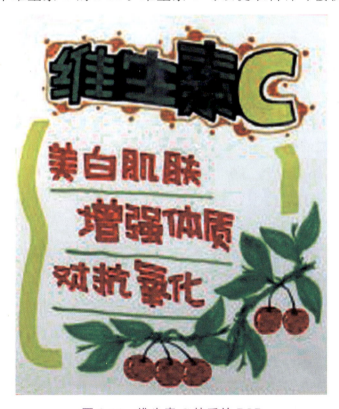

图 2-14　维生素 C 的手绘 POP

生素C广告语为大众做了知识铺垫,因此当顾客看到樱桃时就比较容易联想到维生素C,而且它还能给顾客以取自自然、绿色安全的暗示。插图在手绘POP里面一般和标题字呈对角分布,如标题字在左,插图就在右,标题字在上,插图就在下,起到稳定重心的作用。以插图为主的排版设计形式,插图的面积一定要大于文字的面积,颜色尽量丰富一些,样式也可以稍微复杂和精致一些,这样可以增强视觉冲击力,第一时间吸引读者的注意力,在手绘POP海报编排中有效地控制视觉焦点,可使版面变得清晰、简洁而富于条理性。卡通插图绘制要讲究线条流畅,一笔成型。插图上色用6mm马克笔或宽头马克笔,上色笔触方向要一致,笔触美观。上色时先上浅色,再上深色且方向一致。手绘POP不一定要有插图,但是如果有插图则一定要选择与内容相关的,不能为了插图而插图。插图的编排方式如下。

(1) 中心编排插图。

插图编排在手绘POP版面的中心位置,主标题、副标题、正文就可以在插图的上、下、左、右等位置,这样可以让主题更加鲜明和突出。

(2) 上、下编排插图。

插图编排在手绘POP版面的上方位置,所占的面积和位置都是POP中最为重要的,所以插图也尽量选择最能突出主题的样式,这样才能真正发挥插图在手绘POP中的作用。

插图编排放在手绘POP版面的下方位置,最大的作用就是可以稳定画面的重心,我们平时看到的一些平面广告设计作品大部分是采用插图放在下方的编排。

(3) 左、右编排插图。

插图编排在手绘POP版面的左侧位置,一般都选择比较细长的插图样式,而插图放在右侧位置,其他文字放在左侧,是比较传统的一种排版形式。

4) 正文

正文是手绘POP中的主要说明文部分,可以根据不同的内容,用不同粗细、不同颜色的马克笔书写。正文下方可以绘制辅读线,这样让文字部分看起来更加整齐,阅读起来也更加清晰明了。正文排版可以采用左对齐、右对齐、中线对齐、左右对齐、错位对齐、竖排列、突出字首等形式,做到整齐又不死板,给人更加生动和活泼的感觉。

5）说明文

说明文是在正文的基础上加以说明、备注和特别指出的文字。说明文的字体一般比较小，颜色应用一般也比较暗淡。在文字编排上，要注重它的合理布局，使消费者易于快速、准确地阅读。

6）装饰图案

装饰图案可以让文字更加丰富，还可以填补画面空白，弥补画面构成的不足，或提高画面的造型效果、强调新鲜感，使画面更活泼、更具可看性。

7）辅读线

辅读线起规整和导读的作用，让文字部分看起来更加整齐，阅读起来也更加清晰明了。辅读线可以有，也可以没有，根据版式的需求和文字的排列而定。

综上所述，手绘POP主要的排版方式有两种：上下型、左右型。其他的排版方式都是基于这两种方式的，如图2-15和图2-16所示。

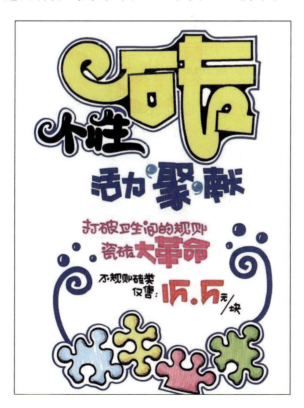

图2-15　上下型排版方式

手绘 POP

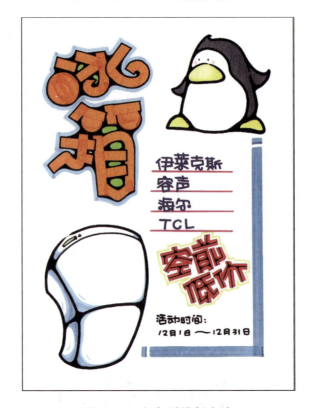

图 2-16　左右型排版方式

在排版中,上下型是最常用也是最简单的排版方式,但一般情况下要使版面显得"身材"适中,不至于太过"肥胖",最好的排版方式是上下型＋左右型。

在排版中,还需要注意的是,版面中每个不同的内容模块(模块的划分由文字内容和插图而定,如主标题为一个模块,副标题为一个模块,插图为一个模块,正文为一个模块)之间要有一定的间距,特别是与整张 POP 纸边缘的间距。重点与次重点的版面分配要恰当,而模块自身内部的内容则要紧凑,间距不能过大,否则会给人站不住脚、很散的感觉。

4. 手绘 POP 排版的注意事项

1)四边留空

排版就像写作前对文章整体把握的构思,不需要画得太详细,最主要的是画出每个部分大概占的位置和大小。一张好看 POP 的完成,最重要的是各个模块中的具体处理,如字体。一般情况下,在动手排版前,要在四周预留出一

定间隙。这个也称为POP的外部"留气",如果不留气,POP书写的内容顶到四边去,看起来会让人憋气、胸中发闷。具体留空白的宽度根据POP规格大小会有所不同,2开(530cm×760cm)POP纸四边需要留3~5cm空白;4开(390cm×543cm)POP纸四边需要留2~4cm空白;一般的爆炸卡四边留0.5~1cm空白。

2) 行距大于字距

POP的内容只要有2行(含2行)以上,就要注意各行文字的行距需大于字距。具体行距的大小一般是字高的1/3~1/2,不能超过字的高度,否则看起来会很散;行距也不能小于字距,否则字就会挤成一团,不容易识别阅读。字距的要求:字与字之间要紧挨着,但是一般又不能相接,要留有一定的间隙。

3) 标题、插图、正文各占POP面积的约1/3

一张POP的主标题和副标题一起应占整张POP面积的1/4~1/2,通常情况下约占整张POP面积的1/3。由于标题是POP的"灵魂",所以标题的安排是排版布局优先考虑的部分。如果一张POP标题都不能吸引人,那么没有人会继续关注海报的其他内容。在POP文字内容比较少时,标题可以占整张POP面积的1/2左右;正文内容比较多时,标题也可以压缩到1/4。在组织文字时,可以让店内的同事或家人一起评判,看哪种表达更贴切、更容易被顾客接受。最后,请记住一点原则:文字宜少不宜多!

排版时,用笔要轻,除了要上的颜色为黑色外,其余的字或画在上色之前必须将铅笔擦干净后再上色。整张POP完成后,一定要检查铅笔笔迹是否都擦干净了。

非常重要的几点,一定要注意(每次在完成一张POP后都要检查,以下几条必须牢记在心)。

(1) 主次分明,主题突出。

(2) 切勿顶天立地,左、右靠壁(海报四周要留一定的空间,在该空间内不要出现文字内容)。

(3) 构图均衡,重心稳定。

(4) 能构成美感。

手绘 POP

本章小结

通过本章的学习,我们了解了手绘 POP 的基本视觉要素。学习了制作手绘 POP 插图的 3 种方法、手绘 POP 的常用构图方法以及手绘 POP 的版式设计。

作业练习

请您尝试制作简单的手绘 POP 海报,注意控制好各种排版方式。

任务 1:绘制上下型排版方式的手绘 POP 海报。

任务 2:绘制左右型排版方式的手绘 POP 海报。

第 3 章

手绘 POP 色彩应用

学习重点

- 色彩的基础知识
- 色彩在手绘 POP 中的应用

色彩是手绘 POP 设计非常重要的视觉要素之一,由于它的复杂性,在此专辟一章讲解。我们将从色彩的基本理论入手,结合实际的手绘 POP 案例,寻求色彩在 POP 设计中的实际运用方法。

色彩可分为无彩色和有彩色两大类。前者如黑、白、灰,后者如红、黄、蓝等七彩。有彩色就是具备光谱上的某种或某些色相,统称为彩调。与此相反,无彩色就没有彩调。

3.1 色彩的基础知识

1. 认识色彩:色彩三要素——色相、纯度、明度

色相:每种色彩和人一样有自己的相貌,色彩的相貌称为色相。如红、黄、绿、蓝等各有自己的色彩面目,如图 3-1 所示。

纯度:指色彩纯净、饱和的程度。原色纯度最高,间色次之,复色纯度最低。以红色为例,纯色中的红色,其色调最强,也是彩度最高的颜色,蓝色和绿色的纯度相对比较低,如图 3-2 所示。

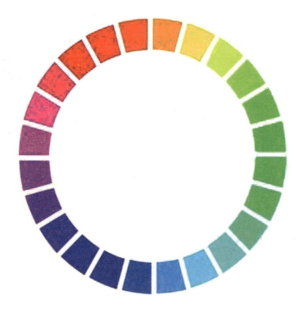

图 3-1　色相环

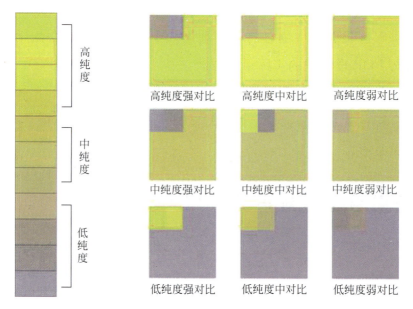

图 3-2　纯度

　　明度：指色彩显示的明暗、深浅程度，又称为光度、深浅度。每一种色彩会因为光线反射强弱而呈现深浅的差别，无色彩中，明度最高的为白色，最低的为黑色，在白与黑中，还有深浅不同的灰；有色彩中，黄色明度最高，紫色最低，如图 3-3 所示。

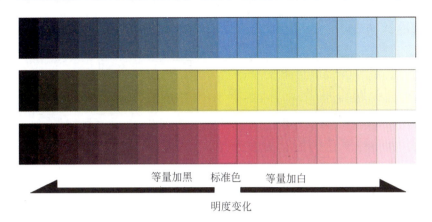

图 3-3　明度

一般的文字书写采用明度比较高的颜色，而中线则采用明度最低的黑色。可以看出，中线装饰其实就是运用了明暗对比的手法，突出了文字，如图 3-4 所示。

图 3-4　中线装饰的明暗对比手法

另外还有主体字和外轮廓的明暗对比手法，例如，蓝色字和黄色外轮廓的对比，如图 3-5 所示。

图 3-5　蓝色字和黄色外轮廓的对比

2. 原色及间色

原色：色彩中不能再分解的基本色称为原色，原色可以合成其他的颜色，而其他颜色却不能还原出原色。通常说的三原色，即红、黄、蓝。三原色可以混合出所有的颜色。

间色：由两种原色调配而成的颜色，又叫二次色。它是由三原色调配出来的颜色。红与黄调配出橙色；黄与蓝调配出绿色；红与蓝调配出紫色。橙、绿、紫三种颜色又叫三间色。

复色：用任何两个间色或三个原色混合而产生出来的颜色叫复色。

3. 色彩的冷暖

颜色可以传递冷暖感觉。12色中大红色、粉红色、橙色、土黄色、黄色都属于暖色调，暖色调传递温暖、喜庆的感觉，特别是大红色。色彩心理学告诉我们：大面积使用大红色可以使观看者肾上腺素分泌增多、心率加快、血压增高、血流加快、有发热感、情绪激动等，所以写价格时大部分是用大红色。书写喜庆的题材、补血、补益类产品多用暖色调，但是书写测量血压的文字则不可以用大红色，如图3-6所示。

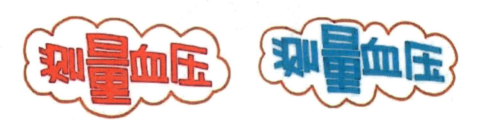

图3-6　色彩的冷暖（大红色和浅蓝色书写"测量血压"的对比）

蓝色、天蓝色、绿色、浅绿色等属于冷色调，冷色调传递一种冷静的氛围，其中绿色传递的是健康的气息或春天的感觉。大面积蓝色可以使观看者心率减慢、情绪平稳、感觉温度降低，因此书写价格时，千万不要用蓝色这类冷色调。而黑色是没有彩度的，因此不列入冷色调或者暖色调的范围。

通过图3-6可以看出，不能用大红色写"测量血压"，否则很容易让顾客感到血压正在升高。

4. 色彩对比及统一

只要画面中出现两种以上的色彩就会产生色彩对比,运用不同的配色方法可以创造出风格各异的 POP 作品。

原色在所有色彩中纯度最高,色相鲜明,原色对比会让画面显得明快、响亮,令人心情愉悦。可以用原色中的任一颜色绘制底色或采用带有原色的色卡纸,给人一种强烈的视觉冲击力。补色位于色环的两端,色相反差较为强烈,如红绿对比、黄紫对比、蓝橙对比等,色彩跳跃明快,令人赏心悦目。

POP 采用同色系的色彩搭配,类似色之间反差比较小,不会产生强烈的视觉冲击力,能够让人感觉色彩统一,有一种和谐温馨的美。

5. 色彩联想

面对大千世界中缤纷各异的色彩。我们总会产生不同的感受,这种感受是随着生活经验的积累和体验而产生的主观印象。色相、明度、纯度以及色彩的对比、冷暖、调和等变化都会给人带来不同的感觉,这种感觉被称为色彩感觉。成功的 POP 除了作者尽心尽力的诠释外,还必须通过色彩的结合搭配与消费者产生共鸣,而不同的色彩所表达出的特征又是完全不同的。因此在设计 POP 时应根据作品的内容、风格、目标顾客等因素综合考虑。选择合适的颜色进行对比和搭配才能使作品达到理想的宣传效果。

1)红色

红色的色感温暖,性格刚烈而外向,是一种对人刺激性很强的色。红色容易引起人的注意,也容易使人兴奋激动、紧张、冲动,还是一种容易造成人视觉疲劳的色。

(1) 在红色中加入少量的黄,会使其热力强盛,趋于躁动、不安。

(2) 在红色中加入少量的蓝,会使其热性减弱,趋于文雅、柔和。

(3) 在红色中加入少量的黑,会使其性格变得沉稳,趋于厚重、朴实。

(4) 在红色中加入少量的白,会使其性格变得温柔,趋于含蓄、羞涩、娇嫩。

2)黄色

黄色的色感冷漠、高傲、敏感,具有扩张和不安宁的视觉印象。黄色是各种色彩中最为娇气的一种色。只要在纯黄色中混入少量的其他色,其色相感和色性格就会发生较大程度的变化。

(1) 在黄色中加入少量的蓝,会使其转化为一种鲜嫩的绿色。其高傲的性格也随之消失,趋于一种平和、潮润的感觉。

(2) 在黄色中加入少量的红,则具有明显的橙色感觉,其性格也会从冷漠、高傲转化为一种有分寸感的热情、温暖。

(3) 在黄色中加入少量的黑,其色感和色性变化最大,成为一种具有明显橄榄绿的复色印象,其色性也变得成熟随和。

(4) 在黄色中加入少量的白,其色感变得柔和,其性格中的冷漠、高傲被淡化,趋于含蓄,易于接近。

3) 蓝色

蓝色的色感朴实而内向,是一种有助于人头脑冷静的色。蓝色常为那些性格活跃、具有较强扩张力的色彩提供一个深远、广阔、平静的空间,成为衬托活跃色彩的友善而谦虚的朋友。蓝色还是一种在淡化后仍然能保持较强个性的色。如果在蓝色中分别加入少量的红、黄、黑、橙、白等色,均不会对蓝色的色感构成较明显的影响力。

4) 绿色

绿色是具有黄色和蓝色两种成分的色。在绿色中,将黄色的扩张感和蓝色的收缩感中和,将黄色的温暖感与蓝色的寒冷感抵消。这样使绿色的色感最为平和、安稳,是一种柔顺、恬静、优美的色。

(1) 当绿色中黄的成分较多时,其性格就趋于活泼、友善,具有幼稚性。

(2) 在绿色中加入少量的黑,其性格就趋于庄重、老练、成熟。

(3) 在绿色中加入少量的白,其性格就趋于洁净、清爽、鲜嫩。

5) 紫色

紫色的明度在有彩色的色料中是最低的。紫色的低明度给人一种沉闷、神秘的感觉。

(1) 当紫色中红的成分较多时,其感觉具有压抑感、威胁感。

(2) 在紫色中加入少量的黑,其感觉就趋于沉闷、伤感、恐怖。

(3) 在紫色中加入少量的白,可使紫色沉闷的性格消失,变得优雅、娇气,并充满女性的魅力。

6) 白色

白色的色感光明,性格朴实、纯洁、快乐。白色具有圣洁的不容侵犯性。如果在白色中加入其他任何色,都会影响其纯洁性,使其性格变得含蓄。

（1）在白色中混入少量的红，就成为淡淡的粉色，鲜嫩而充满诱惑。

（2）在白色中混入少量的黄，则成为一种乳黄色，给人一种香腻的印象。

（3）在白色中混入少量的蓝，给人感觉清冷、洁净。

（4）在白色中混入少量的橙，有一种干燥的气氛。

（5）在白色中混入少量的绿，给人一种稚嫩、柔和的感觉。

（6）在白色中混入少量的紫，可诱导人联想到淡淡的芳香。

黄色、白色和黑色的用途很广，有时可以起到很好的效果，在觉得版面难看，颜色压抑时不妨试试，也可以将它们搭配起来使用。

6. 一般情况下颜色象征意义

红——血、夕阳、火、热情、危险。

橙——晚霞、秋叶、温情、积极。

黄——黄金、黄菊、注意、光明。

绿——草木、安全、和平、理想、希望。

蓝——海洋、蓝天、沉静、忧郁、理智。

紫——高贵、神秘、优雅。

白——纯洁、朴素、神圣。

黑——夜、死亡、邪恶、严肃。

人们在面对色彩时，心理会受到颜色的影响而产生变化，这些变化会使人产生不同的情绪变化，如沉静、温暖、活泼、轻快、稳重等。但要特别注意的是，每个人因不同种族、性别、年龄或个性上的偏好，都会对颜色产生不一样的认识和反应。

3.2 色彩在手绘POP中的应用

1. 配色

配色是一个很难的环节，在手绘POP时经常会出现不知道该上什么色而无法下笔，浪费时间的局面。那么该如何解决这个问题呢？

首先，我们应找到造成这个问题的原因，那就是盲目。我们应首先明确

自己制作的 POP 的主色调是什么,是红色、蓝色,还是黄色加绿色,或者其他色。明确了之后,上色就应从主标题入手,先为它涂上主色调。接着再考虑其他部分的上色问题。其他部分的上色问题就应围绕主色调选色,应在脑海里想它的近似色是什么,对比色是什么,什么色是最不能跟它搭在一起的。当还是不知道该上什么色时,就应将每种颜色都拿来对比,试一试,刚开始可能比较辛苦,但当积累了一定经验后,自身对色彩会更加敏感。

下面我们就以黄色为例来讲具体的配色。

市面上能买到的爆炸卡一般是黄色底的,商场、药店一般经常用到。在黄底的爆炸卡上能够写字的颜色有大红色、绿色、黑色、粉红色、浅蓝色 5 种,在这 5 种颜色之外,其他颜色写上后会变色严重,特别是纯度和明度都有很大程度的降低,造成画面比较脏。通过图 3-7 能直观地找到合适在黄色底上书写的颜色。

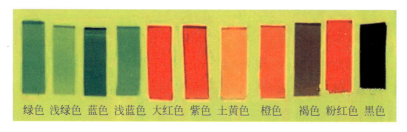

图 3-7　除黄色以外的 11 种颜色在黄色底上书写后的颜色变化

粉红色写在黄底上得出的颜色基本是大红色,所以一般没有必要用粉红色,可以直接用大红色。当然在没有大红色的情况下,如果恰好是在黄色底上书写,就可以用粉红色代替。另外,浅蓝色写在黄底上变成绿色(带点浅蓝色),可以直接用绿色替代,一般的绿色(特别是颜色偏深的)在黄底上书写会变得更好看些,绿中发翠。在没有绿色时,恰好又是在黄底上写 POP,可以考虑用浅蓝色代替。另外各个品牌的 POP 笔颜色还是会有所差异,特别是绿色和蓝色的纯度比较低,容易有色差。而黑色是可以覆盖任何其他 11 种颜色的色,且在黄色 POP 纸上书写还是黑色,因此建议在黄色的爆炸卡上书写时使用大红色、绿色和黑色。这 3 种颜色在书写时一般用黑色和绿色写文字,大红色写价格或者买赠信息(见图 3-8)。

第 3 章　手绘 POP 色彩应用

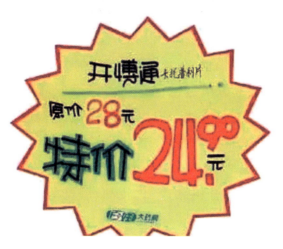

图 3-8　黄色爆炸卡上的配色技巧

另外，黄色纸上书写 POP 时，使用的颜色与爆炸卡的使用相同，主要为大红色、黑色和绿色，如图 3-9 所示。下面介绍几种配色方案。

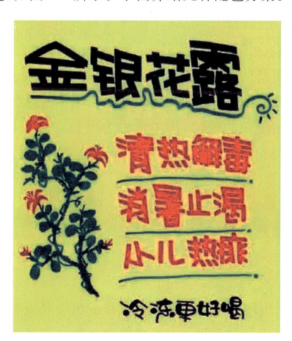

图 3-9　黄色纸上的配色技巧

1）无色彩配色

无色彩配色指的是黑色、灰色、白色三色的配色，这种配色方法在日常生活中使用机会较少。因为缺少色彩搭配所呈现的是较为呆板、死气的感觉。所以，无色彩配色属于较弱的配色方法。然而，所表现的价值感归类于高级的

范围内,运用在高级服饰、精品类、珠宝类和汽车等价位较高的产品上较为合适,用于前卫、极端的产品。

选择任何一个颜色与黑色、灰色、白色搭配都为无色彩配色。当找不到合适的颜色搭配时,可以考虑用黑色、灰色、白色搭配,因为此配色方法是最扎实、最完整、最无疑问的配色方法。以黑、灰、白搭配容易引出高级配色。

(1) 红色配黑色有强烈的视觉导引效果,适合应用于较酷、较前卫的行业。

(2) 红色配以灰色,适合精品业、化妆品、服饰等行业,红给人一种平缓、质感柔和的味道。

(3) 蓝色配白色,属于大自然的配色,可应用于电子资讯等。由以上可知,低明度的颜色配以白色,中明度的颜色配以灰色,高明度的色彩配以黑色。掌握这个配色原则,大家可以自行运用搭配。

2) 类似色配色

用相近的颜色相互搭配的配色方法就是类似色配色。利用类似色配色可营造出柔和、贴心、可爱、温馨的感觉,所以适合用于婴儿用品、女士服饰、婚纱等,但须注意所搭配的类似色明度不可太过相近,以免造成同一色系的困扰,类似色配色的整体感觉趋向平坦、柔弱,在作品的表现上,吸引力较弱,类似色经常扮演配角的地位,让主角更为明显。类似色会使画面看起来更和谐、更舒服;而对比色能使重点部分凸显出来。在配色中,应该大胆用色,当色彩太多,让你觉得很杂乱时,尝试用黑色给它们描上一层边框,可使此现象缓解。当色彩太过压抑时,可用黄色或白色缓解。当重点部分不够突出时,可用白色缓解。这三种方法在整张POP基本完成后更能发挥出其显著效果。

同色系POP海报如图3-10所示。

同色系POP采用同色系深浅不同的两种颜色绘制或粘贴制作,例如纸张是浅黄色,可以采用比底色面积小一点的深黄色色块衬托主标题或其他插图,给人一种和谐统一的美感,不会产生强烈的视觉冲击力,使背景不会太过突出又富于变化,可以更好地突出主题。

3) 对比色配色

利用对比色搭配,以三原色(红、黄、蓝)构成三角形三个顶点,相互混色,对比色的配色方法给人前卫、鲜明、开朗流行的感觉,适合年轻人等。

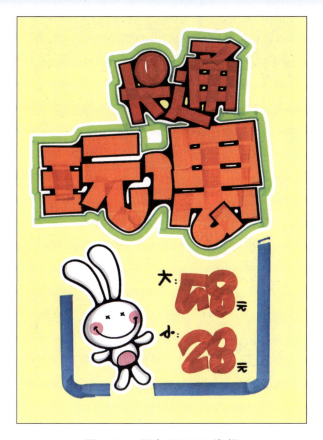

图 3-10　同色系 POP 海报

对比色系 POP 海报如图 3-11 所示。

对比色系 POP 采用对比色系的两种颜色或多种颜色绘制或粘贴制作，例如纸张采用蓝色，而为了突出主题字，采用黄色或橙黄色与底色对比，插图也可采用另外一组对比色，这样就使画面醒目突出，色彩欢快跳跃，宣传效果更加明显，令人赏心悦目。

4）彩度的配色

彩度的配色即用相同色度的颜色配色，是以彩度为主导的配色，例如，三原色的配色就是高彩度配色；粉红色配紫色是亮眼的色彩搭配，属于中彩度的配色。彩度的配色是一种很活泼、灵活的配色法。

纯度对比的 POP 海报如图 3-12 所示。

纯度高的颜色艳丽跳跃，纯度低的颜色暗淡深沉，画面中重要的内容用纯度高的颜色，反之用纯度低的颜色，既强调了作品的主题，又可增强画面中的空间感。

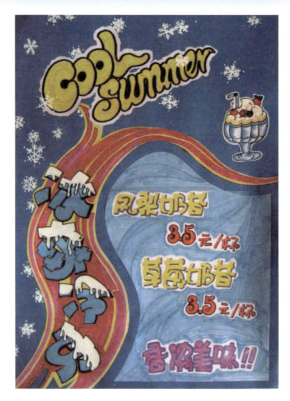

图 3-11 对比色系 POP 海报

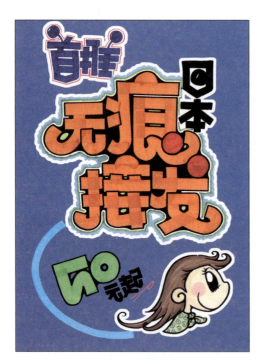
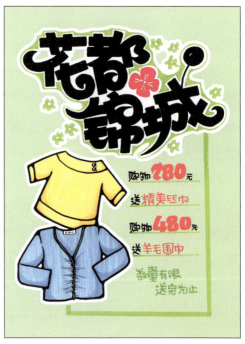

图 3-12 纯度对比的 POP 海报

色彩之间因明暗程度的不同而产生的反差称为明度对比,明度对比会增加画面的厚重感或透气感。例如白色背景作品简洁明快,清爽自然,在白色背景上明度越低的颜色越明显,而深色背景则显得厚重沉稳,如图 3-13 所示。

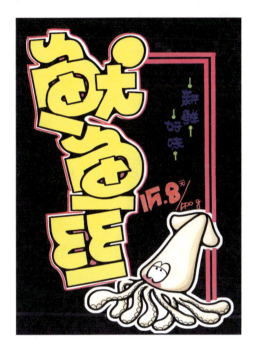
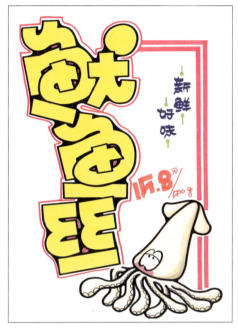

图 3-13　明度对比的 POP 海报

5) 咖啡色的配色法

咖啡色是所有颜色中较不易配色的颜色,所以咖啡色的配色法在此特别介绍。其配色方法可以用深咖啡色搭配浅咖啡色,浅咖啡色配深咖啡色或搭配红色、橘色、黄色,或搭配黑色、灰色。白色若以蓝黑色、黑紫色搭配深咖啡色即是彩度的配色,适合茶艺馆等。

2. 配色的依据

了解配色的方法以后,若能对色彩的属性、含义有更深的了解与认识,并应用于日常生活中,会使色彩的生命更丰富。

1) 幼年

幼年给人的感觉是天真无邪、可爱,所以粉色系的颜色或搭配白色,适合用于婴儿相关属性的店面招版及各式包装。

2）青年

青年是活泼好动的年龄,喜欢追求流行,所以适合纯色来搭配,给人充满活力的感觉。

3）壮年

壮年是成熟、稳定的年纪,因此选的颜色不可太花哨,以中彩度、中明度的颜色较为合适,给人安定的感觉。

4）老年

老年在选择颜色时,必须抓住慈祥、和蔼可亲的感觉,因此适合较深沉的颜色。

5）春天

春天给人的感觉跟幼年一样,都适合甜、粉的颜色,所以同样地以粉色系最为贴切,绿色调也相当适合。

6）夏天

夏天艳阳高照的夏天,明亮的黄色是再适合不过了,酷夏需要消暑,吃冰、游泳、吹冷气等,所以清凉的蓝色也很合适。

7）秋天

秋天是丰收的季节,也是枫红的季节,黄色与橘色都是很合适的颜色,同时万物枯萎,也可以用灰色表现。

8）冬天

冬天大地一片死寂,因此用黑色、灰色表达很适合,而冬季下雪,以蓝色、白色表达冬天也相当适合。

以下是几种配色方案:

红色＋黑色＋黄色,紫红＋黄色＋蓝色,紫红＋黑色,绿色＋黄色,深绿＋浅绿,黑色＋黄色。

紫色用于小模块或修饰中,有时可以起到很好的效果。

注意深浅、明暗、冷暖之间的对比,暖色、亮色具有前进感,冷色、暗色具有后退感,若要取得色彩的平衡,应使暖色、亮色的面积小些,冷色、暗色的面积大些。

在纹饰、图形以及色彩上,建议大家多看看别人的作品或图书馆里的一些杂志,不论是家居类的、建筑类的还是创意设计类的,都能在一定程度上给予你启发,平时的积累是很重要的!

本章小结

通过本章的学习,我们了解了色彩的基础知识,学习了色彩在手绘POP中的应用,以及各种基本的配色方案。

作业练习

请您尝试临摹一些手绘POP海报,学会举一反三,自己创作出漂亮的POP海报。

任务1:制作同色系POP海报。

任务2:制作对比色系POP海报。

第 4 章

手绘 POP 绘制技法

学习重点

- 手绘 POP 的表现手法
- 手绘 POP 的书写
- 手绘 POP 数字的书写
- 手绘 POP 文字的书写
- 手绘 POP 字体的装饰
- 手绘 POP 范例

4.1 手绘 POP 的表现手法

1. 彩色铅笔表现手法

1)基本概念

彩色铅笔表现技法的特点:携带方便,色彩丰富,表现手段快速、简洁。

彩铅分为水溶性与蜡质两种。其中,水溶性彩铅较常用,它具有溶于水的特点,与水混合具有浸润感,也可用手指擦抹出柔和的效果,如图 4-1 所示。

2)基础技法

(1)平涂排线法。运用彩色铅笔均匀排列出铅笔线条,达到色彩一致的效果。

(2)叠彩法。运用彩色铅笔排列出不同色彩的铅笔线条,色彩可重叠使用,变化较丰富,如图 4-2 所示。

第4章 手绘POP绘制技法

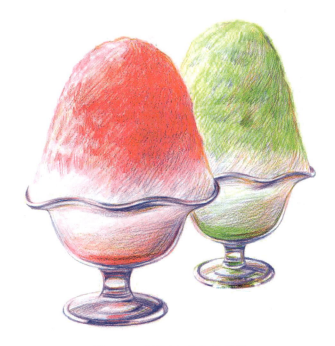

图4-1 彩色铅笔表现手法

图4-2 叠彩法

（3）水溶退晕法。顾名思义，水溶彩铅是笔迹可以被水溶解的彩色铅笔。即它同时具备了"水彩画"和"铅笔画"（素描）的特质。而由于大量水的加入，水溶彩铅的风格一定程度上和水彩是近似的——透明、轻盈、富有流动性；色调变化微妙而细腻。利用水溶性彩铅溶于水的特性，将彩铅线条与水融合，达到退晕的效果，如图4-3所示。

47

图 4-3　水溶退晕法

3）绘制方法

彩色铅笔不宜大面积单色使用，否则画面会显得呆板、平淡。在实际绘制过程中，彩色铅笔往往与其他工具配合使用，如与钢笔线条结合，利用钢笔线条勾画空间轮廓、物体轮廓，运用彩色铅笔着色；与马克笔结合，运用马克笔铺设画面大色调，再用彩铅叠彩法深入刻画；与水彩结合，体现色彩退晕效果等。如图 4-4 所示。

图 4-4　彩铅技法

彩色铅笔有其特有的笔触，用笔轻快，线条感强，可徒手绘制，也可靠尺排线。绘制时注重虚实关系的处理和线条美感的体现。

彩铅技法是快速表现技法之一。快速表现技法还有钢笔画、马克笔、钢笔淡彩。用彩色铅笔画整幅图最好不要超过三种颜色，多了会觉得很乱。颜色多了可以用相近的色彩弥补。水溶性与蜡质彩铅结合会有不一样的效果。

2. 水彩表现技法

1) 基本概念

水彩具有透明性好、色彩淡雅细腻、色调明快的特点。水彩技法着色一般由浅到深，亮部和高光需预先留出，绘制时要注意笔端含水量的控制。水分太多，会使画面水迹斑驳，色彩发灰；水分太少，则使画面色彩枯涩，透明感降低，影响画面清晰、明快的感觉。此外，画笔笔触的体现也是丰富画面的关键。运用提、按、拖、扫、摆、点等多种手法，可使画面笔触效果趣味横生。

2) 基本技法

渲染是水彩表现的基本技法，包括如下几种。

（1）平涂法是调配同种色水彩颜料，大面积均匀着色的技法。要点：注意水分的控制，运笔速度快慢一致，用力均匀。

（2）叠加法是在平涂的基础上按照明暗光影的变化规律，重叠不同种类色彩的技法。要点：水彩的叠加要待前一遍颜色干透再叠加上去。

（3）退晕法是通过在水彩颜料调配时对水分的控制，达到色彩渐变效果的技法。要点：体现出色彩的渐变层次，不留下明显的笔痕。

3) 绘制方法

要充分发挥水彩透明、淡雅的特点，使画面润泽而有生气。上色水彩画在作图过程中必须注意控制好物体的边界线，不能让颜色出界，以免影响形体结构。留白的地方先计划好，按照由浅入深、由薄到厚的方法上色，先湿画后干画，先虚后实，始终保持画面的清洁。色彩重叠的次数不要过多，否则色彩将失去透明感和润泽感而变得模糊不清。

3. 钢笔表现技法

1) 基本概念

钢笔画是运用钢笔绘制的单色画。钢笔画工具简单，携带方便，所绘制的

线条流畅、生动,富有节奏感和韵律感。钢笔画通过钢笔线条自身的变化和巧妙组合达到作画的目的。作画时,要求提炼、概括出物体的典型特征,生动、灵活地再现物体。

2)基础技法

(1)线条练习。钢笔画的线条非常丰富,直线、曲线、粗线、细线、长线、短线都有各自的特点和美感,而且线条还具有感情色彩,如直线刚硬,曲线柔美,快速线生动,慢速线稳重。

(2)质感表现。钢笔线条通过粗细、长短、曲直、疏密等排列组合,可体现不同的质感。

3)绘制方法

钢笔画重要的造型语言是线条和笔触。线条的轻、重、缓、急,笔触的提、按、顿、挫都要认真研究。运用点、线、面的结合,简洁明了地表现对象,适当加以抽象、变形、夸张,使画面更具有装饰性和艺术性。

钢笔画受工具和材料的限制,绘制的画幅不宜过大,否则难以表现,在绘制POP时,可以小面积使用钢笔,在精细处使用钢笔。选择的纸张以光滑、厚实、不渗水的为好,一般绘图纸、白卡纸即可。钢笔画线条具有生命力,下笔尽量一气呵成,不做过多修改,以保持线条的连贯性,使笔触更富有神采。

4. 钢笔淡彩

1)基本概念

钢笔淡彩是钢笔与水彩的结合,它是利用钢笔勾画出空间结构和物体轮廓,运用淡雅的水彩体现画面色彩关系的技法。钢笔淡彩也是快速表现中常用的技法之一,也可以用在手绘POP的设计当中。

2)基础技法

(1)勾线上色法。

(2)上色勾线法。

其中,勾线上色法为常用技法,一般先用钢笔勾形,可适当体现明暗,但不宜过多,最后辅以淡彩着色。

3)绘制方法

钢笔淡彩的绘制要注意物体的轮廓和空间界面转折的明暗关系,用线要流畅、生动,讲究疏密变化。着色时留白尤为重要,不要画得太满;色彩应洗

练、明快,不宜反复上色,来回涂抹;讲究笔触的应用,如摆、点、拖、扫等,来增强画面的表现效果;深色的地方要尽量一气呵成。

5. 马克笔表现手法

1) 基本概念

马克笔技法能快速、简便地表现设计意图,也是POP常用的基本手法。马克笔绘画是在钢笔线条技法的基础上,进一步研究线条的组合、线条与色彩配置规律的绘画。

2) 基础技法

(1) 并置法。运用马克笔并列排出线条。

(2) 重叠法。运用马克笔组合同类色色彩,排出线条。

(3) 叠彩法。运用马克笔组合不同的色彩,达到色彩变化,排出线条。

3) 绘制方法

马克笔色彩较为透明,通过笔触间的叠加可产生丰富的色彩变化,但不宜重复过多,否则将产生"脏""灰"等缺点。着色顺序先浅后深,力求简便,用笔帅气,力度较大,笔触明显,线条刚直,讲究留白,注重用笔的次序性,切忌用笔琐碎、凌乱。

马克笔与彩色铅笔结合,可以将彩铅的细致着色与马克笔的粗犷笔风相结合,增强画面的立体效果。油性马克笔溶于甲苯,可用其进行修改。马克笔用纸为马克笔专用,也常用较白、厚实、光滑的铜版纸。

6. 水粉表现手法

1) 基本概念

水粉色彩饱和、浑厚,作图便捷,表现力强,明暗层次丰富,且能层层覆盖,便于修改,能深入地塑造空间形象,逼真地表现对象,获得理想的画面效果。水粉薄涂有轻快透明效果,调色时要加入较多的水分,颜料稀薄,宜表现远景和暗景,也是手绘POP常用的手法之一。

2) 基本技法

(1) 平涂法。调色饱和,从上到下或从左到右用力依次均匀平涂。

(2) 退晕法。先调出要退晕的色彩,以一色平涂逐渐加入另一种色,让色块自然过渡。

(3)笔触法。调出色彩,用弹性较好的笔画出具有方向性的笔触。

3) 绘制方法

首先复制和裱纸时不要损伤画面,如果直接用铅笔起稿,线条要轻,尽量少用橡皮,以免影响着色效果;上色时,先整体后局部,控制画面的整体色调,一般先画深色,后画浅色,色彩要有透气感、不沉闷,大面积宜薄画,局部细节可厚涂,暗面尽量少加或不加白色,亮面和灰色面可适当增加白色的分量,以增加色彩的覆盖能力,丰富画面的色彩层次;水粉颜色调配的次数不要太多,否则色彩会变灰、变脏,颜色失去倾向。如果画脏,必须洗掉,重新上色时可厚些。水粉颜色干湿差异大,要注意体会,总结经验。在运用水粉颜色时,尽可能慎用玫瑰红和白色。玫瑰红是很容易反色上来的颜色,一般很难盖掉。即使盖掉了,等颜料干了,会发现它又反色上来了。所以在使用玫瑰红时最好能一次成功,反复修改后很影响画面效果。白色在暗面里最好不用,它和玫瑰红一样,容易反色。

7. 喷绘表现技法

1) 基本概念

喷绘是利用空气压缩机把有色颜料用喷笔(见图4-5)喷到画面上的作画方法,是一种现代化的艺术表现手段。喷绘具有其他工具难以达到的特殊效果,如色彩颗粒细腻柔和、光线处理变化微妙、材质表现生动逼真等,应很好地掌握它。

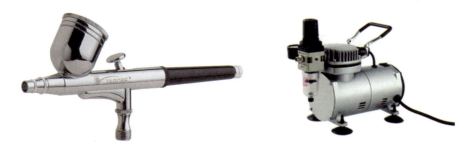

图4-5 喷笔和空气压缩机

2) 喷绘表现手法

喷绘表现效果逼真,明暗过渡柔和,色彩渐变自然,退晕效果好。在喷绘过程中要注意以下几点:首先做好准备工作,检查喷笔是否能正常喷水和控制喷量,模板是否遮挡好;然后进行调色喷绘,调制颜色水分不能太多,宜稍

稠些，并且要调均匀，如有杂质和颗粒，应除去，以免堵塞喷笔；正式喷绘前，应在废旧纸上先试喷，调试好喷量、距离和速度后即可正式喷；最后，应灵活应用模板遮挡技术，如有的直边可用直尺代替就没有必要再制模板；把喷笔的一头抬起喷绘时，喷样就会有虚实变化，很适合表现渐变的效果。

4.2 手绘 POP 的书写规则

作为一个熟练的 POP 美工，不仅要有很高的专业素养，还要有对中西文字和数字符号的表现和驾驭能力，熟悉多种字体的样式、结构，能够自由地应用。美观大方的文字在一幅 POP 海报中的作用是非常重要的，它可以使 POP 具有很强的表现力，能够使 POP 像艺术品一样吸引消费者的目光。主标题文字要大而饱满，大而不饱满的字就需要用一些辅助的修饰来增加其分量，但后者的大小与饱满程度也不能失调过度，否则在修饰上很可能无法弥补，相比较而言，后者比较难。

手绘 POP 文字分为三种：中文、西文、数字。三种文字分别有各自的结构特征，但在表现时都需要与形式相结合，这样就形成了文字设计。在 POP 画面中，无论是数字还是文案都需要进行设计，要有字形，要有排版。

当选择一种书写工具时，你会发现与之相适应的书写手法。手绘 POP 海报大部分情况下应用马克笔进行绘制，因此在用笔上主要是"因势利导"，用笔迹的形态去书写字态、字形。用笔的正侧面去书写丰富多变的字体。

1）笔芯不同的马克笔

（1）方尖形（角形）马克笔，笔芯通常呈斜切式的平行四边形，使用时笔芯与纸面接触的倾斜度约为 60°，如图 4-6 所示。

图 4-6　方尖形（角形）马克笔

(2)宽平形马克笔,在使用方法上与方尖形笔相似,只不过笔尖不斜切而呈宽平状,是针对方便描绘大型字体而设计的。其笔头宽度从 12~30cm 皆有,如图 4-7 所示。

图 4-7 宽平形马克笔

(3)錾刀形马克笔,笔头的形状就如雕刻刀一样。此类马克笔由于笔尖呈刀口状,运笔上比较灵活,持笔的方式也比较灵活,接近平常书写的握法,如图 4-8 所示。

图 4-8 錾刀形马克笔

(4)圆头形马克笔,笔尖呈圆头状,此类马克笔与纸面垂直接触时,其接触面近乎圆形。用它写字时,起笔和收笔的一刹那,能呈现出两端半圆状的线条。由于圆头笔的笔尖不具有方向性,所以只要笔杆保持一定的姿势,运笔时不必转动笔杆,就可以写出粗细一致的线条,如图 4-9 所示。

第 4 章　手绘 POP 绘制技法

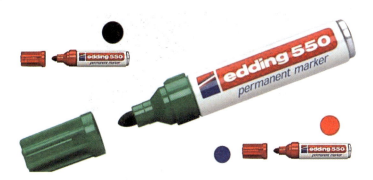

图 4-9　圆头形马克笔

无论何种马克笔，描绘时应尽量避免重叠，因为重复描绘后，线条将会失去平整或圆滑的感觉，笔画重叠之处色泽会加深，所以若非有规律地重叠，将破坏整体美与统一感。

从马克笔到毛笔，从正体字到软体字，各种不同的笔写出来的字体是不一样的，最重要的是整个画面的配合以及要能让观众一目了然，这是关键所在。

2）下笔前的 3 个关键点

（1）正确握笔。握到笔体 1/3 以下，如图 4-10 所示。

图 4-10　正确握笔

（2）3 个"角度"。笔与纸面成 45°、90°、180°，旋转操作方式，如图 4-11 所示。

（3）4 个"扭动"。握笔手指的扭动、手腕的扭动、手臂的扭动、身体的扭动。

55

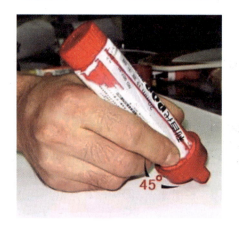

图 4-11　3 个"角度"

3）正确书写规则

（1）规则 1：书写时笔头要与纸面密切吻合，如图 4-12 所示。竖向用笔和横向用笔姿势见图 4-13 和图 4-14。

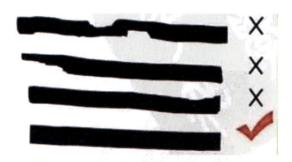

图 4-12　笔头与纸面的吻合

图 4-13　竖向用笔姿势　　　　　图 4-14　横向用笔姿势

（2）规则 2：横、竖、横打弯、竖打弯练习时需注意（见图 4-15）：①头尾笔画要画成 90°方角；②用力均匀、粗细一致。

第 4 章　手绘 POP 绘制技法

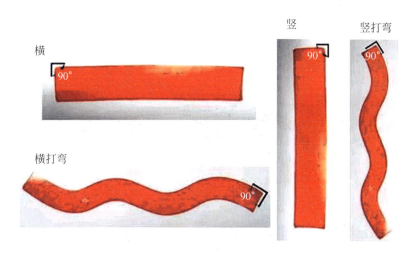

图 4-15　横、竖写法

4.3　手绘 POP 数字的书写

1. 带外框的数字书写

先用铅笔勾出数字的轮廓,再用马克笔像描绘空心字一样将整个数字的外轮廓绘出,接着再全面涂满颜色,上色是一个很关键的环节,涂颜色时要注意朝同一方向画,应尽量一笔完成,若其中出现断笔现象,应从头开始重新写,而不要毫无方向感的乱涂乱画(见图 4-16)。最后再处理未填充颜色的部分,这样涂完后的字才会显得比较匀称。根据表现的重点和 POP 版面的构成,若尾数是"0"或是连续两三个"0"字,可将其描绘得稍小一点,或者拉长一点,稍微重叠也可以,不失为一种特殊的表现方式。

图 4-16　涂色

手绘 POP

　　在粗数字的处理方法上，曲线的控制最为困难，可以说数字的运笔练习始于"0"也终于"0"，困难的笔画几乎全包含在数字中，所以，加强数字与其他文字的相通练习，是很有效的一种技巧练习，如图 4-17 和图 4-18 所示。

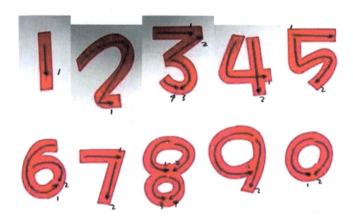

图 4-17　笔画顺序

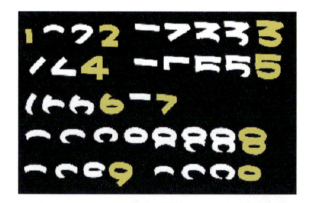

图 4-18　数字练习

2. 中空数字的描绘

　　很多时候，我们都把字写成实心的，但有时可以试着写空心的字，只画边框，在彩色的海报纸上写，更能产生出效果。用中细的笔，最好是圆头笔，直接

描绘数字的外轮廓，不用将内部区域填满颜色。同时，在不影响辨读性的原则下，若能变化得当，更能塑造出美感，如图 4-19 所示。

图 4-19　中空数字

练习数字的几个要领如下。

（1）选择一组适合自己的笔，从 0～9 彻底地练习。

（2）特别弯曲的地方，无论是左回、右回的运笔方式都要熟练。

（3）写整组数字时，在不影响辨读性的原则下，尽量将每个数字拉近或做小局部的重叠。最后必须让整组数字有平衡感。

一般情况下我们会将数字与中英文用不同的字体或者颜色加以区分，尤其是英文与数字在同一画面中时，一定要严格把数字符号与文字区分开，避免混乱视觉，产生错误的信息传达。

4.4　手绘 POP 文字的书写

手绘 POP 文字的书写包括中文书写技法和英文书写技法。

1. 中文书写技法

如果从汉字的字体演变来理解，汉字的字体有甲骨文、金文、大篆、小篆、隶书、楷书、草书、行书等多种，最容易辨认、辨识的是楷书和隶书。这些字体在 POP 中应用的数量并不多，在 POP 中应用起来比较容易书写的是两种字体的变体，一是带装饰饰脚的宋体，二是平直的黑体。这两种字体书写起来比较流畅，易于变化，非常受青睐，如图 4-20 和图 4-21 所示。

更欲黄白
上穷河日
一千入依
层里海山
楼目流尽

图 4-20　宋体

经典多种黑体字体，感受其中微妙
经典多种黑体字体，感受其中微妙
经典多种黑体字体，感受其中微妙
经典多种黑体字体，感受其中微妙
经典多种黑体字体，感受其中微妙
ABCDEFGLIJKLMUIBJRDJTFJKGUI
ABCDEFGLIJKLMUIBJRDJTFJKGUI
ABCDEFGLIJKLMUIBJRDJTFJKGUI

图 4-21　黑体

　　汉字外形的总特征为方块字，可以是长方形也可以是正方形。汉字结构以方形为主，大多数的汉字是方形的，在方形的基础上进行各种变化。有些字体基于正常书写存在的障碍，可以做适度的调整改变，达到 POP 字体的要求与改变。比如自由体书写、圆笔书写、方笔书写等。根据笔的大小和笔头的方圆，可以书写出不同风格的字体，如图 4-22 所示。

图 4-22　不同风格的字体

初学者首先要学习 POP 字体,练字一定要打格,养成良好的习惯,后期成熟后不打格自然也能写整齐了。当然个人觉得字写得整齐了,不用打格也行。

单字比较好写,而且手绘 POP 的汉字书写应当从单字入手。单字书写在空间布局上要处理好黑白空间关系,有争有让,笔画少的地方要让空间,笔画多的地方要争面积。

1)**正体字**

所谓正体字实际上是指台湾地区 POP 字体的正体字。平常看到的写得正正方方的,出头只出一点,遇口扩充等字就是所谓的正体字,也叫硬体字。只要充分掌握这种字体的书写特点就可以快速进入 POP 字体的领域。这种台湾地区正体字在大陆经很多 POP 前辈进行了变形,因此平时见到的 POP 正体字很多是大陆正体字。我们将台湾地区正体字和大陆正体字作一比较,以便认识和区分,如图 4-23 所示。

手绘 POP

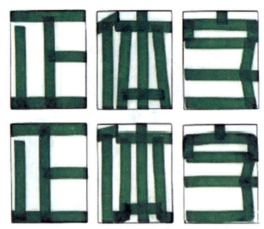

第一行是台湾地区正体字，第二行是大陆正体字

图 4-23　正体字比较

　　学习正体字时，不能随意更改字形和笔画，力求书写的结构和字帖一样是一种很必要的心态。同时，也要认识到，学习正体字主要是熟练运用基础笔画和熟悉字体间架结构，为以后学习 POP 个性字做准备，并不是单纯为了学正体字而练习正体字，这是需要特别注意的。

　　学正体字第一件事情是打格，因为正体字是需要在格子内完成的。一般是打宽 4.5cm、高 5cm 的长方形格子。

　　第二件事情是选对笔。初学 POP 者对于这个长方格子，用 6mm 的 POP 笔会有些不好掌握字的结构布局，建议采用 5mm 的笔头。也可以采用荧光笔练习，大部分的荧光笔的斜头宽度是 5mm。有条件的可以购买利百代 5mm 油性 POP 笔进行练习，或者将旧的 6mm POP 笔的笔尖用美工刀削去 1mm，这样就可以简便地得到 5mm POP 笔了，如图 4-24 所示。

图 4-24　6mm 笔尖修改成 5mm 笔尖示意图

第三件事情是练习的数量和时间。一般练习正体字,主要是选择各种偏旁部首和代表字进行练习(见图4-25和图4-26),原则是少而精,不要贪多。笔者的个人经验是,每个字的练习次数根据书写的难度决定,个别字形简单的可以少练习几次。另外,学会以后,还需要每周练习一两次加以巩固。

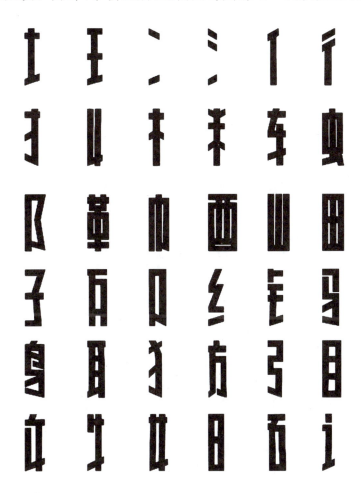

图4-25　正体字常用偏旁部首的书写示范(一)

练习POP字时由于需要大量书写,建议采用蓝色、绿色和黑色交替练习,可以减轻重复书写带来的视觉疲劳。

学习完偏旁部首后,就可以根据POP正体字的组字特点,举一反三,组合书写不同文字。要不断尝试组合各个正体字,强化对POP正体字结构特点的把握。

图 4-26　正体字常用偏旁部首的书写示范（二）

正体字书写口诀：横竖直，型外扩。靠四边，顶四角。竖同高，横同长。两横对，错半横。遇口型，口加大。少让多，斜改直。出头处，画勿长。平上下，齐左右。下面的八个正体字可以说明口诀中的一些要点，如图 4-27 所示。

 "学"字中"子"下面的钩采用横的形式并且左右对齐,体现了"平上下、齐左右"的特点

 "贵"字上面短竖的出头很短,体现"出头处,画勿长"的特点

 "习"字最后两笔的起笔向左边看齐,最后一笔在左下角起笔,体现"型外扩,靠四边,顶四角"的特点

 "在"字的"土"字第一横跟左边短横相对,书写时与左边错开半横,体现"两横对,错半横"的特点

 "手"字三横同长,体现"横同长和齐左右"的特点,第一撇改为平横,体现"斜改直"的特点

 "用"字的竖撇改为短小撇,体现了"斜改直"的特点

 "绘"字的绞丝旁相比起右边"会"字笔画偏少,书写比例相应较少,体现"少让多"的特点

 "心"字上下平齐,竖高相等,体现"竖同高,平上下"的特点

图 4-27　八个典型正体字

图 4-27 介绍的是正体字的一些常见特点,在系统学习正体字时还会遇到很多其他特点,因字而异。

6mm/12mm 变形中文字(正文、副标题)写法如图 4-28 所示。

由于正体字书写速度慢,笔画和结构要求高,不易完全掌握,而且书写正文文字需要打格,不利于商业化书写,因此主要会用在一些文字比较少的简单海报中,如图 4-29 所示为"抽奖"海报。

20mm/30mm 变形字(大标题)写法如图 4-30 所示。

手绘 POP

图 4-28 变形中文字(一)

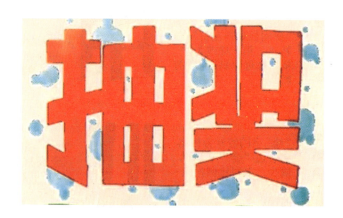

图 4-29 "抽奖"海报

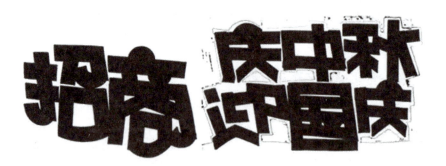

图 4-30 变形中文字(二)

2）**圆笔书写的字体**

POP 中的软体字是由中国传统书法衍生出来的。传统书法的章法严谨，注重作品的艺术性和欣赏性，而实用性不强。要想写好传统书法需要很深的功底。而 POP 软笔字没有太多的理论束缚，书写时讲究自然流畅，尤其注重个人风格的展现，而不拘泥于某种形式。相对于传统书法，POP 字更注重实用性，初学者掌握起来也比较容易。

利用圆头笔的中锋和侧锋，灵活巧妙地运用运笔技巧，画出笔画粗细不同、方向不同的字体（见图 4-31 和图 4-32）。

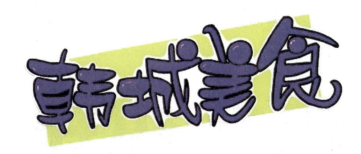

图 4-31　圆笔书写的字体（一）

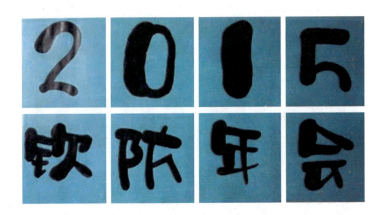

图 4-32　圆笔书写的字体（二）

利用圆笔表现标题，显得轻松又活泼，再用平笔工整地将说明文写出来，井然有序，令人一目了然，不失为绝佳的搭配。

3）**方头笔书写的字体**

黑体字应用广泛，变化多，易于掌握，是手绘 POP 中出现最多的字体，它的特点是横竖平直，变化在笔画粗细关系的处理上。黑体字是否能写好关键在于单个字和一整句的字形与空间排布的关系处理是否适当，这需要多次的

练习与训练。黑体字适合用方头笔进行书写,运用方头笔进行书写时,注意书写的流畅度,注意弯角的书写,可以采用逆笔的画法,控制水平和垂直线条(见图 4-33 和图 4-34)。

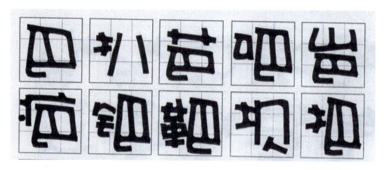

图 4-33　方头笔书写的字体(一)

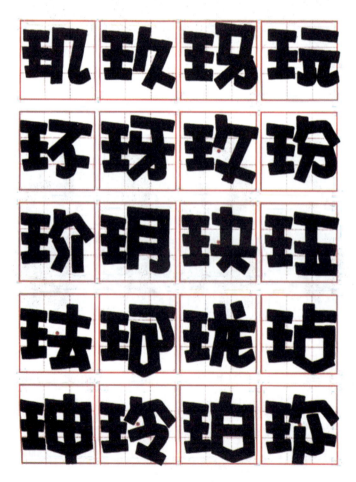

图 4-34　方头笔书写的字体(二)

4)整句文字的书写

在写整句文字时,关键在于字与字之间的关系要处理得当,字间要紧凑一些,行间要适当地拉出来,并随时留意整句字形的连贯。一整句是在熟练掌握单体字的基础上,将众多的字组合在一行,或横行或竖行。基本规律是:字距要紧密,行距要清楚,字的大小要区分,字距近似平行,不破坏正常字体规律(见图4-35~图4-37)。

海报正文排版——正体字组合

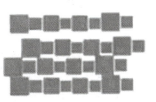
海报正文排版——正体字组合

海报正文排版——黑变体组合

海报正文排版——变形字组合

图4-35 字体组合(一)

图4-36 字体组合(二)

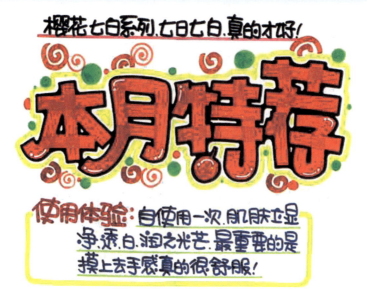

图 4-37 整句文字的书写

POP 字体实际上就是在基本字形上加以形态创意,使其赋予一定的意义,让这个意义与传达的主题相吻合。例如,宋体字以及从宋体字演变来的字体比黑体字难掌握。在用马克笔书写 POP 时笔画一定要统一。

2. 英文书写技法

英文字体可以分为希腊字体、罗马字体、巴洛克字体等许多字体样式。POP 英文字体是在这些基本英文字体的基础上变化得来的,在书写过程中要注意每种样式的总体特征。最应避免在一行英文中出现两种风格的字体。对待英文字的设计要在字母上把握统一性,要将形态近似的英文字母加以明确区分。如 Q、G 两个字母很容易写得雷同;I、L 也容易混淆(见图 4-38～图 3-40)。

图 4-38 英文字体的书写

第 4 章　手绘 POP 绘制技法

图 4-39　POP 字母写法及笔画顺序

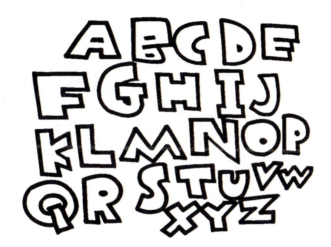

图 4-40　POP 字母

4.5　手绘 POP 字体的装饰手法及应用技巧

人靠衣装马靠鞍，生活中我们会根据不同场合、体型、肤色来选择不同的衣服。字体装饰就好比给文字穿上衣服。对于 POP 字，不同颜色、不同规格、不同应用需求的字，使用的装饰手法也会有所不同。字有三种修饰方式：字体内部修饰、字体外部修饰、字体边缘修饰。字体内部修饰可采用花纹、条纹修饰；外部可采用简洁大方的图形，也可采用一些纹饰；字体边缘修饰可采用线条的粗细搭配、长短搭配等。为上完色的字添加一些修饰，会使字更充满活

力。POP 字体的变化是要有节制的,不要为了创意而创意。关键词、关键字加上形态的创意和变化才能起到明显的作用。例如,可以利用同色系的马克笔描绘出重叠的效果;使用对比色的搭配方式勾边和涂色,很容易把标题凸显出来;利用修正液等特殊材料做出特殊效果,如高光等;通过描绘不同的底色花纹衬托出字体等都不失为一些好的创意方法,如图 4-41 所示。

图 4-41　POP 字体的装饰

1）中线装饰

中线装饰顾名思义就是在已经写好的笔画中间描线,常用的中线装饰手法有单纯中线装饰、断点中线装饰、出尖中线装饰等。另外在中线装饰的基础上还可以用描软角、描圆点等补充装饰手法(见图 4-42 和图 4-43)。

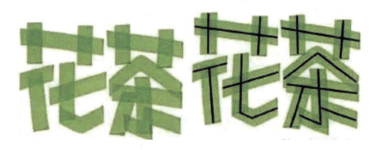

图 4-42　单纯中线装饰前后的对比

(a) 中线装饰加描软角　　　　　(b) 单纯中线装饰后加描圆点

图 4-43　中线装饰

图 4-42 中,描出的中线也是完整的花茶两个字,可以看成是字骨,这种是最基本的中线装饰。

一般刚开始练习中线装饰时需要用直尺辅助描线,选择的尺子需要有一个倾斜面的,使用时倾斜面应朝下。需要特别注意的是,用尺子描中线时,需要严格按照从上到下、从右到左的顺序来描中线,这样在描中线时就不容易弄脏画面。当然对于商场促销活动,特别是开业、大型节假日等短期促销活动,中线装饰是常用且快捷的手法,不可能都用尺子来描中线,需要手工快速描中线,那就需要多加练习了。

图 4-43 是描软角的示例。刚开始练习描软角时可以用小一号的笔来描,熟练后就可以用描中线的笔了。要特别注意的是,要从中线内下笔,描圆弧之后在中线内收笔,确保不露笔触。笔画交叉处和笔画转折角也可以描软角。两个笔画交叉时,描圆点;两个笔画只相交不交叉时,描半圆点(见图 4-44)。

图 4-44　交叉和相交时

如图 4-45 所示,断点中线装饰一般是要用尺子辅助描短线的,这样可以保证线条的连续性,确保每个中线的断点连接起来在一条直线上。一般采用断点装饰后不需要再描软角或者圆点。

73

图 4-45　断点中线装饰

如图 4-46 所示，出尖装饰的方式是在描中线时，对于笔画有开口的地方，中线往外凸出一些，而且在最后加上一个小圆点。出尖装饰的手法有很多种，这里只提供了一个参考样式，读者在学习的过程中可以尽量发散思维，尝试不同的装饰手法。

图 4-46　出尖中线装饰

中线装饰的颜色一般选择颜色比较浅的笔写字，黑色做中线；如果是黄色写字，还可以用绿色、黑色、红色等来做中线装饰；如果是用深色的笔写字，则可以用修正液来描中线，但操作难度高。

中线装饰的用笔规格有以下规律：6mm 的字用勾线笔大头描中线；12mm 和 20mm 的字用马克笔的小头描中线；20mm 和 30mm 的字用马克笔的大头描中线。要特别注意的是，20mm 的字描中线时可以有两种选择：如果是女性产品可以选择马克笔小头描中线，如果是男性产品则用马克笔大头描中线。

2）背景装饰

背景装饰的种类很多，一般是浅色的 20mm 或者 30mm 笔描背景，深色的笔写字。这种装饰手法的花样可以有很多，这里只简单介绍几种（见图 4-47），读者可以发挥创意，多做尝试。

图 4-47　背景装饰

如果是黄色底，一般选择红色、黑色、绿色、玫红色、浅蓝色写字。使用浅蓝色或玫红色在黄色纸上书写的实际效果接近绿色或红色。

3）阴影装饰

阴影装饰顾名思义就是给文字增加阴影效果。这里以右下角描阴影作为示范，其他类型的阴影手法参考这个推理即可（见图 4-48）。

图 4-48　阴影装饰（右下角描阴影）

如图 4-48 所示，假定光源在左上方，那么每个字在描阴影时将笔画拆分为 6 个基础笔画来对照此图即可。笔画相交的地方不描阴影；部首之间的笔画相交时，阴影描下不描上，描右不描左（见图 4-49）。

对于直线的部分可以借助尺子描阴影，弧线的部分需要手工描阴影。阴影一般是用黑色，这样可以避免染色。

手绘 POP

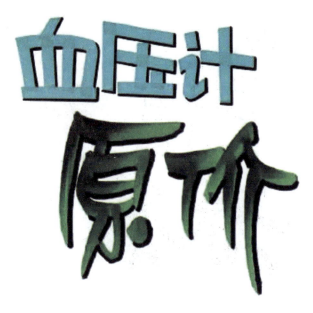

图 4-49　阴影装饰示例

4）轮廓装饰

轮廓装饰就是在文字的外边描出轮廓（见图 4-50），一般采用黑色描轮廓。字的颜色是浅色时，例如黄色、玫红色、大红色、绿色、浅绿色、浅蓝色、橙色等，用黑色描轮廓；深色的紫色、蓝色字一般不做轮廓装饰。

图 4-50　轮廓装饰

轮廓装饰的基本要求是在笔画外边缘描轮廓线。轮廓线刚好贴着笔画外缘;笔画交叉的部分不需要描轮廓;描完轮廓后一般还需要描软角。6mm 的字一般不描轮廓;12mm 字用马克笔小头描轮廓;30mm 的字用马克笔大头描轮廓;20mm 字用以描轮廓的笔可以是马克笔大头也可以是小头,要根据 POP 的内容选择。一般体现力度感、阳刚气的 POP 选择大的笔头描,反之用小头描。

5)分割装饰

分割装饰一般有两种手法,一种是纯油性笔分割装饰,另一种是油性笔配合水性笔分割装饰。纯油性笔分割装饰中,绿色的字可以用黑色进行分割、红色字用黑色字进行分割;水性笔分割要先画空心字,然后使用类似色区分深浅进行分割。本书只提供几种样式供参考,如图 4-51 所示。

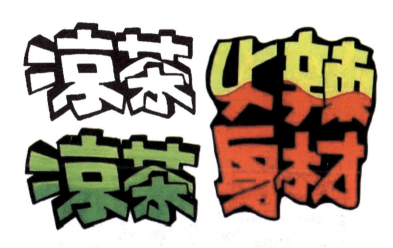

图 4-51 分割装饰示例

6)叠压装饰

叠压装饰是在轮廓装饰的基础上开展的。一般轮廓装饰后,有些偏旁部首有叠压的部分,单纯的轮廓已经无法满足区分偏旁部首关系的要求,此时叠压装饰就可以派上用场(见图 4-52)。

叠压装饰的基本原则:叠压考虑的主体是偏旁部首,而不是单独的一个笔画,当然,在有些部首中笔画比较不好区分时,可以在部首内进行叠压;整个字叠压的层次不超过 4 层为宜;叠压的层次选择遵循"后来居上"原则,也就是后写的笔画压在先写的笔画上面,后写的偏旁部首压在先写的偏旁部首上,通俗的理解是左右结构的字,右边的部首压在左边的部首上面,上下结构的字,下面的部首压在上面的部首上面。

图 4-52 从轮廓装饰到叠压装饰的对比

7）内部装饰

内部装饰是在轮廓装饰及叠压装饰的基础上对内部的空白处进行上色的装饰手法，内部装饰可以是黑色也可以是跟书写文字对比强烈的颜色（见图 4-53）。

图 4-53 内部装饰

黑色填充是一种快捷有效突出标题的装饰手法。内部也可以用水性笔填充或荧光笔填充（见图 4-54）。

图 4-54 内部装饰（水性笔填充的内部装饰样式）

8）外部装饰

外部装饰有的是在轮廓装饰的基础上开始装饰，也有的是在中线装饰的样式上开展，甚至在单纯文字的外面。在轮廓装饰和内部装饰的基础上开展外部装饰的手法比较常见（见图4-55）。外部装饰的样式还有很多，读者在应用时可以发挥创意多加尝试。

图4-55 外部装饰

9）高光装饰

高光装饰一般有两种手法：一种是留高光，也就是留白，主要在水性笔上色的字上使用。另一种是装饰后期用修正液做高光，也是使用较多的有单纯高光也有雪花的样式。修正液使用前需要摇匀，边按边画高光（见图4-56）。

图4-56 用修正液做高光装饰

前面介绍了9种常用的文字装饰方法。其中,阴影装饰不用在标题字;阴影装饰描错阴影时可以考虑改成轮廓装饰;中线装饰、背景装饰多用在快速海报书写上;轮廓装饰手法一般用在精致海报上。

一张POP中使用的装饰手法不能过多,2～3种组合即可,且主要是在标题字中使用,正文只有个别需要突出的文字可以进行装饰。总之,手绘POP字体的书写顺序大致如下。

(1) 打格子,画字骨,用宽头笔写标题字。

(2) 换稍窄一些的笔书写副标题。

(3) 用较细的笔书写广告正文。

(4) 对正文中重要的字体和内容进行特殊的装饰。

掌握了每个笔画,每个字的写法,最基本的规律,相信每个人都会写得很好。

4.6 手绘POP范例

学会了文字的书写,就可以来绘制POP了。POP设计过程可分为如下步骤,如图4-57所示。

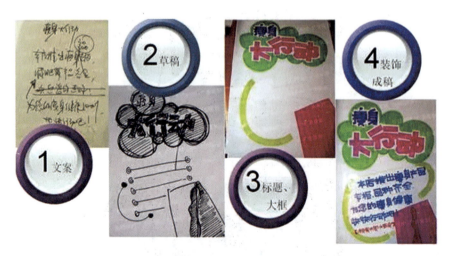

图4-57 POP设计过程

(1) 编写文案。在编写文案之前,根据产品政策提炼卖点,明确目标客户,为什么产品做的广告,有什么样的优惠。然后根据这些卖点,编写引人注

目的文案,如图 4-58 所示。

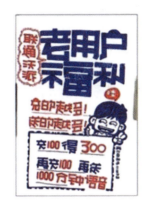

图 4-58　手绘 POP 文案编写

(2)绘制草稿。用铅笔绘制出大体布局的草稿,给相应内容预留出充足的位置。"写着写着没地方写了"这种现象常见于新手写 POP,原因往往是没有提前打草稿,对各个型号的笔会写出多大的字心里没有把握,又没有在 POP 纸上测算好。建议新手写前要打草稿,最好能用 HB~2B 的铅笔在 POP 纸上轻轻描出草稿,例如标题字可以用铅笔轻轻写出标题字的大小和位置,再用 POP 笔直接在草稿上书写;或者在普通纸上打草稿也是可以的,将要写的 POP 的排版布局和字号大小先确定好,然后再到 POP 纸上书写。写好一张后如果发现排版布局不理想,那就要找出原因,重新写一张,反复几次后再遇到类似的情况就可以轻松应对了。同样,打草稿也是画插图的关键。

(3)绘制标题和大框架。用马克笔绘制出大标题和内容的框架,并进行初步装饰。

(4)装饰成稿。进行细致的装饰和描绘,在空缺的部位加入元素进行填补,完善版面。

下面针对整个 POP 设计步骤,讲解一个案例——中秋节促销广告。

第一步:编写文案后绘制草稿,如图 4-59 所示。

第二步:绘制标题和大框架,如图 4-60 所示。

第三步:装饰成稿,如图 4-61 所示。

第四步:细致装饰和描绘,如图 4-62 和图 4-63 所示。

手绘 POP

图 4-59　绘制草稿

第 4 章　手绘 POP 绘制技法

图 4-60　绘制标题和大框架

图 4-61　装饰成稿

图 4-62　装饰和描绘（一）

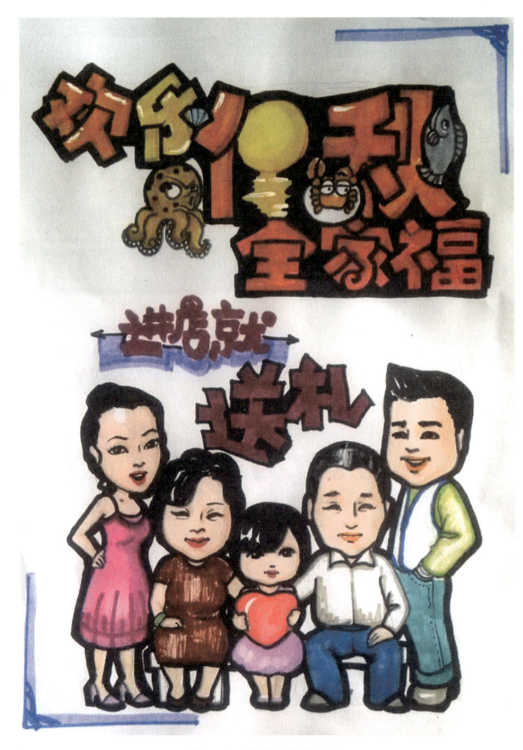

图 4-63 装饰和描绘(二)

1. 手绘POP商业海报

商业海报可以分为精致型和经济型，精致型海报多采用质量较好的进口彩色胶版纸，制作工艺比较复杂精细。能够充分体现美化商场、提高企业形象的作用，适用于规模较大的企业、精品店、专卖店等。经济型海报以白底居多，制作工艺相对简单，速度快，适合商场的短期行为，当工作量较大时，其优势就更加明显。适用于超市和中小型店铺（见图4-64～图4-66）。

商业促销类海报，一定要重点突出数字表现的价格和折扣部分。

2. 手绘POP节庆海报

节日庆典题材的海报包含各种节日、庆典、生日、纪念日、婚庆、周年庆等。同时还分为国内和国外的两大类。国内海报大多以喜庆热闹的风格为主，画面大量采用红、黄、绿等艳丽的色彩，表现出中国人民热爱生活，积极向上的美好情感。国外的节日种类很多，风格各不相同。例如，欧美等地区最重要的节日——圣诞节，以喜庆的风格为主，红色和绿色是圣诞节的主体颜色。情人节温馨浪漫，主体颜色为粉红色。万圣节则要表现出恐怖、神秘的氛围，因此在海报中采用最多的是黑色、紫色和蓝色（见图4-67～图4-69）。

3. 手绘POP餐饮海报

餐饮美食题材海报里，插图比较重要，可以靠精致的插图烘托气氛，同时在标题字上也要多下功夫。

世界各地的饮食口味繁多，风格迥异。中国美食更有南甜北咸、东辣西酸之说。大红色可以准确地表现出辣的味道，橙色是餐饮海报中最重要的颜色，憨态可掬的厨师形象插图也很受大众欢迎（见图4-70）。

4. 手绘POP校园海报

校园类海报的阅读主体大多是年轻人，制作时要充分考虑他们的审美情趣和心理特征。画面要以活泼欢快的风格为主，应当多采用原色和间色对比。同时，要迎合时尚，例如时下的流行色、畅销小说、火热的电影人物，还有当红的明星等都可以吸引年轻人的视线。校园类的海报最忌做得死气沉沉，一定要活泼，充满动感（见图4-71）。

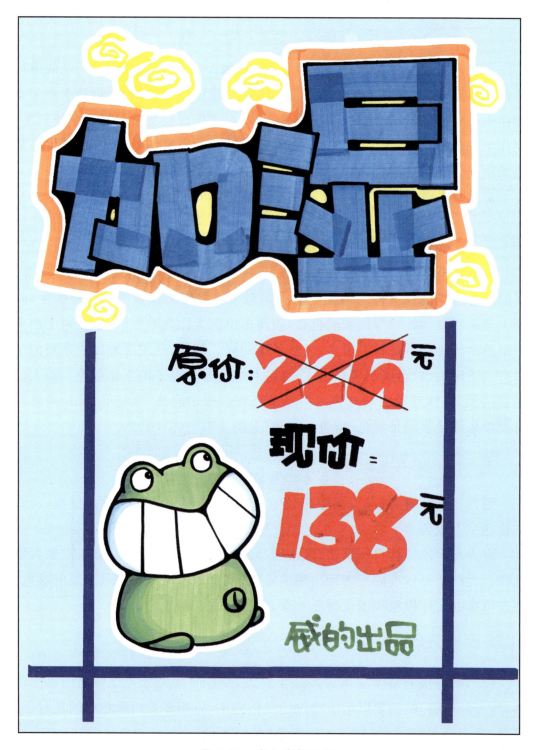

图 4-64　商业海报示例

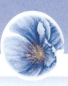

图 4-65　同色系 POP 海报

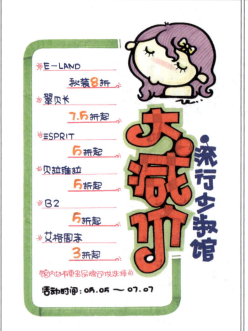
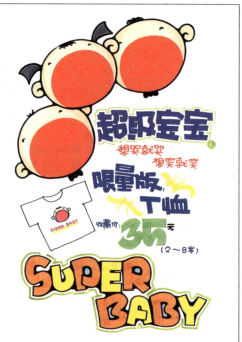

图 4-66　超市中多采用经济型海报

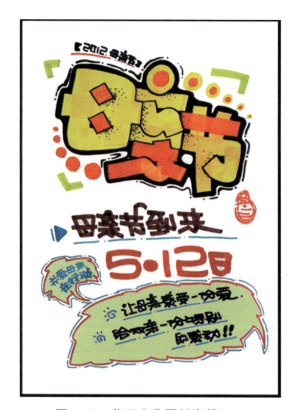

图 4-67　节日庆典题材海报（一）

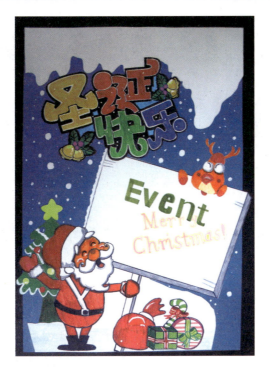

图 4-68　节日庆典题材海报（二）

图 4-69　节日庆典题材海报（三）

手绘 POP

(a)　　　　　　　　　(b)　　　　　　　　　(c)

图 4-70　美食海报应以强烈颜色吸引食客

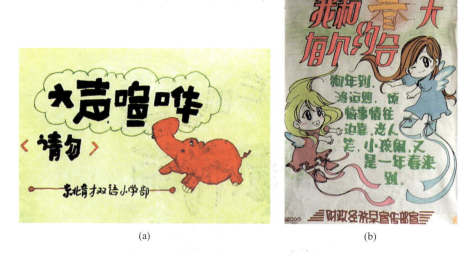

(a)　　　　　　　　　　　　(b)

图 4-71　可爱的卡通、动漫形象是孩子们的最爱

本章小结

通过本章的学习，我们学习了手绘 POP 数字和文字的书写方法。同时为大家对手绘 POP 的基本分类做了解析，并列举了实例分别加以讲解。

作业练习

请您尝试临摹一些手绘 POP 的数字和文字,学会举一反三,为自己创作漂亮的 POP 做准备,同时可以尝试临摹并进行自行创作各种题材的 POP。

任务 1:制作一张节庆 POP。

任务 2:制作一张校园 POP。

参 考 文 献

[1] 丛斌.手绘POP制作技巧大揭秘[M].沈阳：辽宁科学技术出版社,2005.
[2] 王猛.手绘POP海报速成[M].沈阳：辽宁科学技术出版社,2013.
[3] 张辉明.手绘POP设计[M].长春：吉林美术出版社,2001.
[4] 卢国英.POP广告设计[M].2版.上海：上海人民美术出版社,2012.

参考网站：

红动中国免费素材网.http://sucai.redocn.com

昵图网.http://www.nipic.com